무인양품으로
살 다

일러두기

책에 나오는 무인양품 제품은 <u>밑줄</u>로 표기해 구분하였습니다.
제품명은 국내 입점한 무인양품 제품명을 따랐습니다.
국내에 입점하지 않은 제품은 일본 제품명을 직역했습니다.

ZEMBU, MUJIRUSHIRYOHIN DE KURASHITEIMASU.
"MUJIRUSHIRYOHIN NO IE" TAISHI NO SUMAI REPORT
ⓒAmii Fujita 2016
First published in Japan in 2016 by KADOKAWA CORPORATION, Tokyo.
Korean translation rights arranged with KADOKAWA CORPORATION,
Tokyo through TONY INTERNATIONAL.

심플 미니멀 라이프

무인양품으로
살 다

후지타 아미 지음
김은혜 옮김

미디어샘

전부 무인양품으로 살다

무인양품 집에서 730일간의 심플 라이프

전 세계 무인양품 팬 여러분! 인테리어·주택·수납 마니아 여러분! 모두 안녕하세요! 일본 무인양품 웹사이트 내에 개설된 '전부 무인양품으로 삽니다' 블로그를 운영하는 후지타 아미입니다. 평범한 주부인 제가 책을 출간하게 된 것은 무인양품이 진행한 캠페인에 당첨된 덕분이랍니다. 무인양품이 직접 만든 '무인양품 집'에서 모니터 요원으로 2년간 무료로 살 수 있게 된 것이지요.

57,884명이 살기를 희망하고, 총 5,538팀이 캠페인에 응모했어요. 엄청난 경쟁률을 뚫고 우리 가족이 뽑혔답니다. 인생 최대의 행운이 아니었나 싶어요. 2년간 무인양품 집에서 거주하며 무인양품 제품으로만 생활했습니다. 우리 가족의 생활을 블로그에 올리는 것이 제 임무였어요. 흔쾌히 승낙했지요. '무지러(MUJI-LOVER, 무지 애호가의 줄임말)'로서 영광이었거든요.

이쯤 해서 '뭐야, 결국 블로그 책이네.' 하고 시큰둥해하는 사람도 있을 거예요. 하지만 무인양품 집에서 보낸 2년간은 결코 평범한 나날이 아니었답니다. 모니터 요원으로 활동하면서 남편과 저는 무인양품 집을 객관적으로 안내하고자 무던히 노력했습니다. 더 나은 라이프스타일을 위해서 다양한 실험을 했고 가구 배치도 바꾸어보았습니다.

이 책은 무인양품과 함께 보낸 2년간의 총결산입니다. 물론 무인양품에 대한 제 애정은 변함없으며 무인양품과 함께하는 생활도 계속될 거예요. 다만, 2년간은 오로지 무인양품으로만 생활했다는 의미예요.

제게 찾아온 놀라운 행운! 제가 좋아하는 무인양품으로 풍요롭게 보낸 2년! 저와 남편 그리고 사랑하는 딸과 함께 지낸 생활을 책으로 정리했습니다. 무인양품이 있는 생활 풍경이 어떨지 상상하는 데 도움이 되었으면 좋겠습니다. 언제나 행복한 나날이 되길 바라며 우리 가족의 2년간 생활 모습을 즐겨주세요.

후지타 아미

무인양품 집에 살고 싶다

2012년 6월, 무인양품 사상 최대 캠페인이 개최되었다. 바로 무인양품이 짓고 무인양품 가구가 놓인 '무인양품 집'에서 2년간 무료로 거주할 모니터 요원을 모집하는 기획이었다. 집도 가구도 전부 무인양품으로 생활한다?! 평소 무인양품을 좋아하는 나로서는 눈이 번쩍 뜨일 만큼 탐나는 기획이었다.

게다가 우리 부부가 이전부터 줄곧 살고 싶던 지역인 도쿄도 미타카 시에 무인양품 집을 짓는다는 게 아닌가! 당시 우리 부부는 미타카 시에서 살 집을 찾고 있었는데, '좁다, 디자인이 마음에 들지 않는다, 어둡다' 등의 이유로 마음에 쏙 드는 집을 찾지 못했던 참이었다. 보금자리 찾기에 지쳐있던 찰나에 무인양품 캠페인을 알게 된 것이다. 나는 캠페인을 보자마자 한 치의 망설임도 없이 응모했다. 남편과 상의도 하지 않은 채, 밑져야 본전이라는 심정으로 말이다.

1 응모!

facebook에 '살고 싶은 이유'를 적고 온라인 설명회 동영상을 시청했다. 무인양품 집의 뛰어난 실용성과 디자인에 완전히 사로잡혔다. "어머, 이건 꼭 응모해야 돼!" 결심과 동시에 눈에 띄고 개성이 듬뿍 담긴 자기소개서 제작에 돌입했다. 밑져야 본전이라는 생각에 남편 '낮삐'의 흉까지 살짝 더했다. 이렇게 공개될지 그때는 몰랐다.

2 면접

남편과 나는 '무인양품 유락초 점'에 초대되어 직원전용 회의실에서 면접을 보았다. 온라인 설명회 동영상에서 본 사람이 회의실에 등장했다. 긴장한 탓에 정확하게 기억나지 않지만 입주 조건에 대한 설명을 들었던 것 같다. 잡담을 나누며 화기애애한 분위기였다는 건 어렴풋하게 기억난다.

3 마지막 결단?!

"미타카의 집 공사현장을 방문해보시고 마지막 결단을 내려주세요."라는 메일이 왔다. "결단을 내려달라니? 우리가? 뭐지? 당첨된 건가?" 심장 박동이 4배속으로 빨라졌다. 신중한 성격인 남편은 "아니야, 그럴 리가 없지."라며 평정심을 유지했다. 우리는 반신반의하며 공사현장을 방문했다. 기초 공사 중인 현장을 실제로 방문하고 나니 더더욱 무인양품 집에 살고 싶어졌다.

4 당첨!

결과 메일이 도착했다. 일하던 중이었는데 당첨 안내 메일 창을 띄워놓고 한동안 멍하니 있었다. 믿어지지 않아 몇 번이고 확인했다. 볼을 꼬집어도 봤다. 당첨 사실을 직장 동료에게 말하자, 자신의 일처럼 기뻐해줬다. 바로 남편에게 전화를 걸어 격양된 목소리로 당첨 사실을 알렸다. 바빴던 탓인지, 실감이 안 났는지 완전 쿨한 반응이었다.

당첨 후 미타카에 있는 '무인양품 집 건축 현장'을 견학하러 오라는 초대를 받았다. SE 구법이나 외단열 시공 상태 등을 확인할 수 있었다. SE구법이란 빌딩 등 대규모 건축물 구조에 쓰이는 공법으로, 강도가 강한 기둥과 늘보를 철물로 섭합해 견고한 골소를 만들어낸다. 외단열이란 구조체의 외측을 단열재로 빈틈없이 둘러싸는 공법으로, 보온병 처럼 안의 온도가 세어나가지 않는 원리다. 그야말로 친환경 공법이다. 이렇게 건축 현장을 견학하니 '무인양품 집'에 더욱 믿음이 갔다.

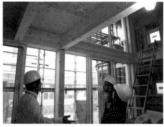 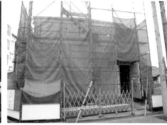

두근두근. 건축 현장을 견학 중인 나와 남편 건축 현장 외관

가구를 고른 그날 밤은 너무 행복해서 쉽사리 잠들지 못했다. 너무 행복하면 두려울 수도 있다는 사실을 알았다. 그런데 남편은 새근새근 잘도 잤다.

'전부 무인양품으로 생활하다'라는 기획의 일환으로 도쿄 유락초 지역에 있는 대형 무인양품 매장에서 무인양품 집에 들일 가구와 잡화를 고르는 이벤트가 열렸다. 사전에 희망하는 대형가구 목록은 제출했지만, 그 밖에 다른 소품들은 선택을 망설이던 참이었다. 인테리어 어드바이저와 함께 이벤트 매장을 돌며 필요한 물건을 골랐다.

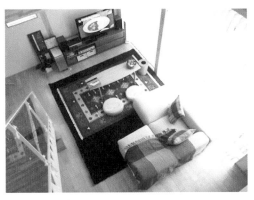

유닛 소파

카우치 소파라고 할 수 있다. 우리 부부는 소파에서 뒹굴 거리는 걸 좋아한다. 유닛 소파에 오토만을 배치했다. 지금도 우리 집 거실 한가운데에 놓여 있어서 나른하게 누워 TV를 보는 사치를 누리고 있다.

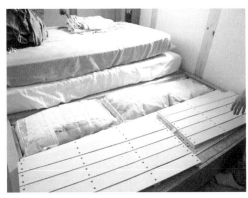

수납 침대

무인양품 침대 프레임으로 만든 침대를 사용 중이었는데 수납공간이 더 필요해서 무인양품 집에 입주하면서는 수납 침대로 바꾸었다. 수납 침대 발밑까지 선반을 추가하고 싶었지만, 사용하기 불편할 것 같아 포기했다.

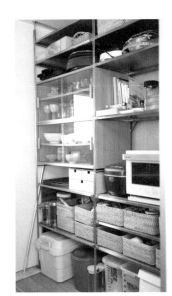

SUS 선반 세트

무인양품으로 집을 꾸민다면 SUS 선반 세트를 빼놓을 수 없다. 스테인리스 유닛 선반 세트는 모든 점포에 전시될 정도로 인기이지 않은가. 우리 집은 주방에 설치했다. 다른 제품은 비교 불가할 정도로 만족한다.

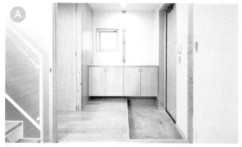

현관

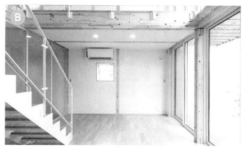

거실

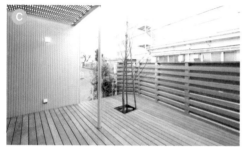

테라스 우드 덱

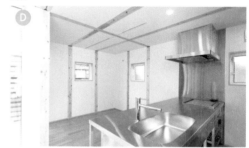

주방

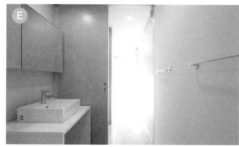

세면대

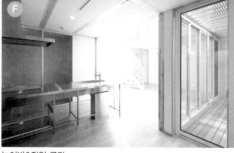

놀이방&작업 공간

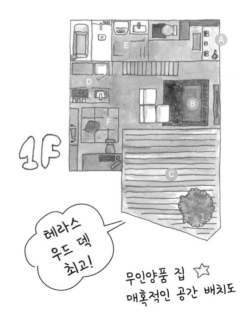

테라스 우드 덱 최고!

무인양품 집 ☆
매혹적인 공간 배치도

드디어 입주!
'무인양품 집'의
요모조모

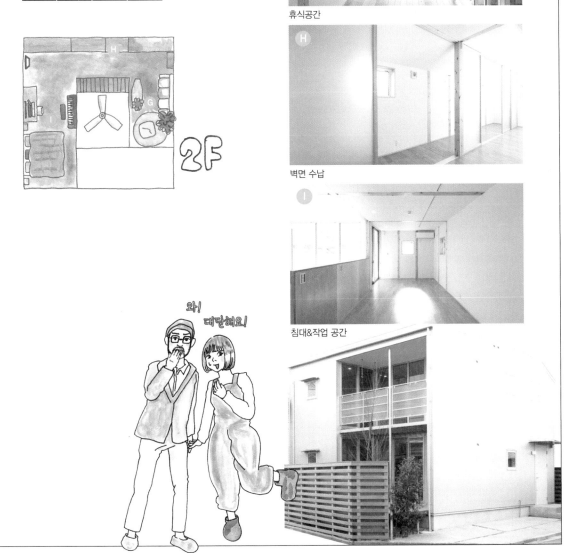

휴식공간

벽면 수납

침대&작업 공간

2F

와!
대단해요!

CONTENTS

프롤로그 4

무인양품 집에 살고 싶다 6

건축현장을 견학하다 8

가구를 선택하다 8

탐나는 가구! 한눈에 반하다 9

드디어 입주! '무인양품 집'의 요모조모 10

1 편리한 생활, 만능수납
무인양품 인테리어 어드바이저's TIP

생활에 맞춰 자유롭게 수납 18

한쪽 벽을 전부 수납공간으로! 평생 사용하는 벽장 20

선반 세트로 주방 수납 걱정 끝! 28

주방 선반 대 해부! 30

손을 뻗으면 착 닿는 위치에! 32

특제 신발장으로 현관을 가지런하게! 34

대형 라탄 바스켓으로 화장실 수납 해결! 35

한정된 공간에서 더욱 요긴한 수납 선반 36

받침대 설치로 늘어난 수납공간 38

거울 수납장은 칸막이판으로 깔끔하게! 39

수납 선반으로 완성한 '천장 높이 책장' 40

COLUMN WELCOME! 무인양품 집 현관 42

2 기분 좋은 생활, 인테리어
무인양품으로 공간을 디자인하다

복층의 원룸 공간이 주는 자유로움 44

러그와 쿠션만으로 분위기를 바꾸다 46

거실과 테라스가 하나로! 48

부엌 앞은 반드시 다이닝 공간이어야 한다? 49

계단 아래 공간의 활용 50

일하기 편한 나만의 맞춤 책상 – 아미's 스페이스 52

작업 능률이 오르는 서재공간 – 놋삐's 스페이스 54

돌고 도는 휴식공간 55

넉넉한 수납공간! 침대 밑에 쏙쏙! 56

테라스 우드 덱과 정원으로 사계절을 즐기다 58

무인양품으로 꾸민 밝은 욕실 60

NATALIE's VOICE 과연 무인양품 집에 사생활은 있는가? 61

COLUMN MUJI 패션스타일링 상담 리포트 62

COLUMN 미타카 집의 밤 풍경 64

3 즐겁고 간편하게, 살림
무인양품으로 집안일을 하다

집안일이 수월한 무인양품 집 66

함께 요리할 수 있는 널찍한 주방 68

바쁜 엄마에게 희소식! 밀폐 보존 용기와 식품 70

전부 무인양품 식품으로 대접하다 72

크리스마스 맞이하기 74

손수 만드는 밸런타인 수제 초콜릿 75

무인양품 식품 추천! 76

빨래가 수월한 무인양품 집 77

매일매일 집안 청소 78

가끔 날 잡아 대청소 79

폴더블 케이스로 여행 준비 80

COLUMN 남자가 고른 무인양품 81

COLUMN 미용 아이템 소개 82

4 아이와 함께하는 생활
무인양품으로 육아를 하다

아이도 엄마도 즐거운 시간 84

침대를 주방 앞으로 이동! 86

롤 스크린으로 방을 만들다 87

딸아이를 위한 안전대책 88

아기 침대 아래에 쏙쏙! 88

삼베 다다미 위에서 뒹굴뒹굴 90

나중에 딸아이가 크면… 미래 방 배치도 92

무인양품 임부&육아용품 94

COLUMN 선물하고 싶은 무인양품 제품 96

5 살기 좋은 우리 집
무인양품 집에서 살다

살기 좋은 집이 선물한 즐거운 생활 98

자연을 이용해 알맞은 온도의 집으로! 100

냉난방기를 하루 종일 켜도 된다?! 102

무인양품 집의 천장이 낮은 이유 105

창문이 크지만 사생활이 보장되는 집 106

'나무의 집' 소재 리포트 108

우리와 함께하는 집! 세월의 변화를 즐기다 109

'무인양품 집 모니터 요원'의 임무 110

마쓰모토 시 '창의 집' 리포트 112

아라카와 구 '세로의 집' 리포트 114

무인양품 모니터 요원 가족의 '여기가 좋아!' BEST 3 116

모니터 요원을 끝내고… 우리 가족의 선택은? 118

무인양품 모니터 요원에게 묻다! 그것이 알고 싶다! 120

무인양품 수납 아이템 124

에필로그 129

부록 아미 신문 A(에이스) 창간호 130

무인양품으로
살기 시작!

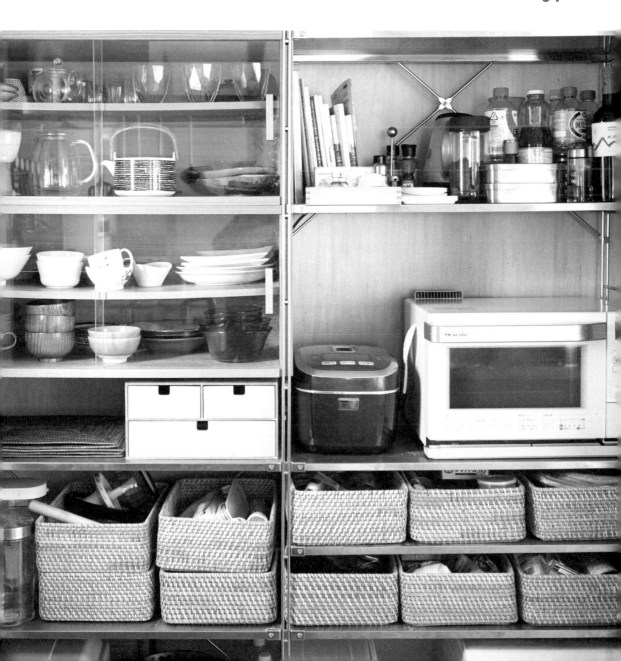

생활에 맞춰 자유롭게 수납

'무인양품 집'의 가장 큰 매력은 활용도가 높다는 점이다. 한 공간을 주거공간으로 할지, 수납공간으로 할지 공간 활용도가 높다. 또한 가구 활용도도 높아서 한 번 설치한 수납 선반의 이동 및 제거가 손쉽다.

최근 유행하는 미니멀리스트 트렌드를 역행하듯 '물건을 좋아하는' 우리 부부에게는 수납 선반이 필수 아이템이다. 하나둘 모은 피규어의 전용 장식장을 벽에 설치할 수도 있고, 딸아이가 크면 수납공간을 더할 수도 있다. 그야말로 지금 생활에 최적화된 수납공간을 만들 수 있다.

'무인양품 집'뿐만 아니라 본래 '무인양품' 하면 수납가구·수납용품을 알아준다. 자유롭게 조합할 수 있는 선반, 자잘한 소품 수납 전용 바스켓, 다양한 크기의 박스 등 심플한 디자인은 유지하되 수납 용도별로 선택의 폭은 넓다. 한마디로 무인양품 수납 상품은 활용성이 매우 뛰어나다.

친환경적인 라탄, 투명한 아크릴 등 어느 장소에 놓아도 잘 어울리는 소재로 만들어진 점도 마음에 든다. 특히 탐나는 수납용품은 아크릴 소재의 소품 선반이다. 최근 화구가 늘어나서 고민이었는데 소품 선반에 수납하면 쉽게 찾아 쓸 수 있을 것 같다. 책상 위에 설치하면 참 좋을 것 같다.

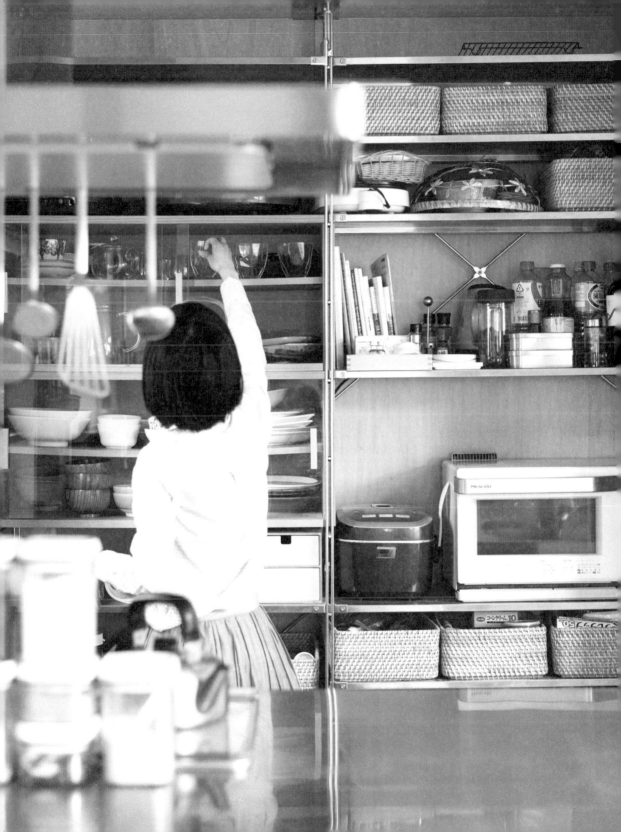

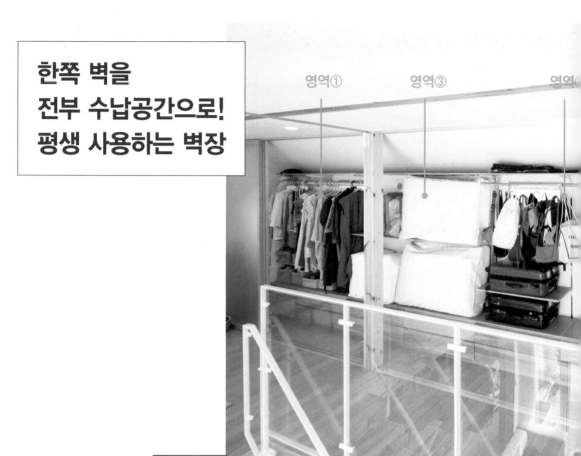

한쪽 벽을
전부 수납공간으로!
평생 사용하는 벽장

영역① 영역③ 영역④

after

자유롭게 설치할 수 있는 붙박이 수납 선반으로 벽장을 만들었다. 수납할 물건에 걸맞게 선반의 위치와 높이를 조절할 수 있고 서랍 등 옵션을 추가해 구성할 수 있다.

부품별로 구입이 가능하므로 수납공간에 맞추어 주문하면 된다. 우리는 2층 한쪽 벽면에 설치하기로 했다. 붙박이 수납을 설치하고 나니 무려 7미터 너비의 수납공간이 생겼다.

사실 설치 전에 수납공간이 크면 클수록 사용하기 불편하다는 말을 들어서 살짝 망설였다. 그래도 '이왕 하는 김에….'라는 생각을 버릴 수 없었다. '사용하기 편하고 깔끔한 수납장'을 바라는 건 정말 욕심일지…. 나는 큰맘먹고 무인양품 인테리어 어드바이저(IA) '유락초 팀'에게 도움을 요청했다.

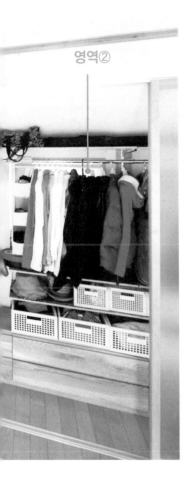

영역②

손님용 이불과 베개가 여기저기 널려 있다. 색이 제각각인 여러 가지 물건이 뒤섞여 있어서 정신없다. 기능적으로 수납하고 싶다.

물건이 이렇게 많은데 전부 수납할 수 있을까?

'붙박이 수납'은 벽에 달아준 레일에 전용 선반을 끼워 맞추면 완성이다.

물건을 전부 꺼내는 작업부터 시작한다. 꺼내놓으니 물건의 양이 어마어마하다. 바닥이 보이지 않는다. 발디딜 틈이 없다.

영역❶

아미's 스페이스

자주 입지 않는 옷은 침대 하단의 수
납공간으로 옮겼다. 필요한 물건만
옷장에 두기로 했다. 나는 패션에 관
심이 많아서 옷이 많은 편이다. 예전
에는 계절 상관없이 옷을 모두 꺼내
놓았는데, 필요한 물건만 꺼내놓으니
훨씬 옷 찾기가 수월해졌다. 서랍은
칸막이(P126)로 정리했다. 사놓고 있
는지도 모르고 계절을 보내는 일 없
이 보유한 옷을 한눈에 보이게 수납
하는 게 포인트다.

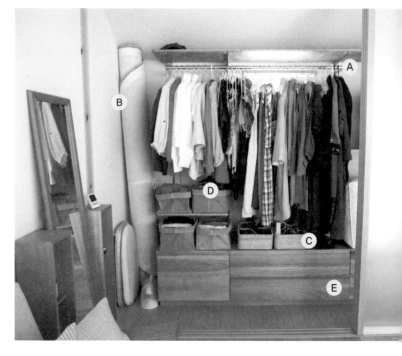

A 길이별로 정돈해서 걸기

옷을 길이별로 걸면 짧은 옷을 걸
어둔 부근 아래에 공간이 생겨 더
많은 수납을 할 수 있다. 옷걸이
모양을 통일하면 깔끔하다.

B 계절이 바뀌면 깔개는 동그랗게 말아 빈 공간에 넣기

러그 수납

① 만다.

② 동그랗게 말아
끈으로 묶는다.

벽장이라 깔개를 세워둘 수 있다.
구석진 공간을 유용하게 활용하자.

C 메이크업 세트는 바스켓에 넣기

화장 도구나 미용
기구 같이 아침에
만 필요한 물건은
라탄 바스켓에 담
아 필요할 때만 꺼
내서 사용한다.

D 외출복은 페이퍼 코드
바스켓에 넣기

바지 스커트 스커트 2 바지 2

한 개의 직사각형 바스켓(P124)에
5장씩 수납한다. 부피가 크고 구겨
져도 괜찮은 바지와 스커트를 주로
수납한다.

나는 바지가
많은 편이다.

E 칸막이로 속옷과 양말은 깔끔하게!

 20세트
이상 속옷

부끄럽지만, 집안에서는 브래
지어를 거의 착용하지 않는다.

피부가 민감해서 면 소재
속옷을 주로 입는다.

부꼬부꼬

22장 외출복

40장 이너웨어

이너웨어 캐미솔 브라 탱크탑 브라 특별한 날에 입는 이너웨어

거들, 슬릿

30켤레
이상 양말 등

① 양말 ② 타이츠 ③ 스타킹 ④ 레그 워머 ⑤ 방한용 롱 타이츠

양말을 신고 가려
움증을 느낀 적이
있어서 신중하게
고르는 편이다.

겨울철 필수
아이템

자주 신지 않는다.

하나하나 펼치지 않아
도 되어 간편하다.

23

놋삐's 스페이스

남편의 취미인 낚시 관련 도구를 가
지런히 정돈해놓았다. 행거 폴 왼쪽
에 소품 홀더를 달아 공간을 최대한
활용했다. 꺼내기 쉬운 높이의 홀더
에 자주 신는 양말을 수납하니 효율
적이었다.

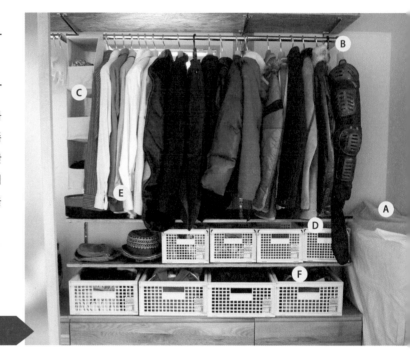

after

A 러그는 접어
이불 주머니에 넣기

러그는 접어서 이불 수납
주머니에 넣는다.
의외로 잘 들어간다.

B 와이셔츠와 점퍼 걸기

쉽게 주름지는 와이셔츠는
행거에 건다.

점퍼는 같은 방향으로 모아 건다. 공간이
부족해 내 점퍼도 함께 걸었다. (고마워, 남편)

C 벨트, 양말, 팬티는
동그랗게 말아 공중에
수납하기

벨트

양말

팬츠

무인양품의 소품 홀더(P126)는
공간 활용에 최적일 뿐 아니라 아주
편리하다.

D 자전거 장비 수납

자전거용 장비

의문의
중국모자

E 모자 수납

구분하기 좋고 꺼내기
쉽게 모자 모양대로
가지런히 놓는다.

F 옷은 그물 바스켓에 넣기

자주 사용하는 물건은 바스켓에 넣어 그때그때 꺼내 쓴다.
구멍으로 내용물을 볼 수 있어 좋다.

10장
수납

티셔츠

10장
수납

셔츠

6장
수납

바지

운동복
2세트
수납

운동복

기타

영역❸
손님용
이부자리 공간

나는 이부자리 수납이 항상 고민이었다. 들어갈 만하면 여기저기에 넣다 보니 손님이 올 때마다 침대 밑, 이불장, 벽장 등 일일이 확인하며 찾느라 번거로웠다. 이번에 손님용 이부자리 공간을 따로 확보해놓으니 손님 잠자리 준비가 수월해졌다.

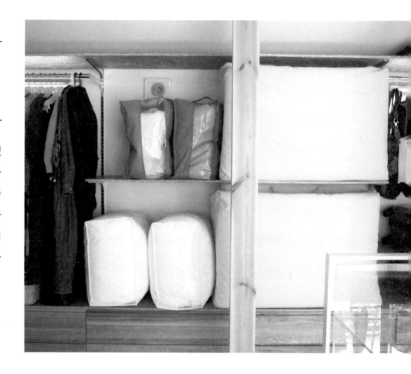

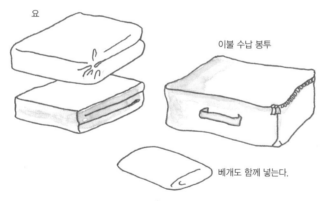

요

이불 수납 봉투

베개도 함께 넣는다.

바닥에 까는 요를 수납하고 그 옆에 얇은 이불과 두꺼운 이불을 놓는다. 같은 색상의 이불 수납 봉투에 요와 이불을 각각 넣어 보관하면 더욱 깔끔하다.

손님이 많은 우리 집

홋카이도에 사는 절친, 부모님, 여동생(거의 매주 방문) 등 손님용 이부자리를 준비할 일이 잦은 우리 집. 손님용 이부자리에 너무 많은 공간을 할애하는 것 같지만, 손님이 자주 묵고 가는 우리 집에는 이부자리 수납공간이 꼭 필요하다.

엄마 친정 아빠 나탈리

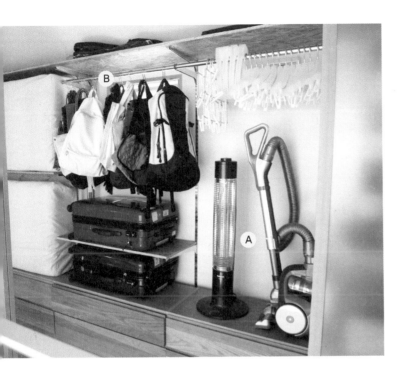

청소기&
가방 공간

1층 거실에서 항상 눈에 거슬렸던 청소기를 벽장으로 쏙! 먼지가 날리므로 청소는 위에서 아래 방향으로 하는 게 좋다. 청소를 시작하는 2층으로 청소기를 옮겼다. 옆에는 가방을 모아 놓았다. 천으로 된 가방은 행거에 걸고 캐리어는 아래에 눕혀 수납한다.

A 계절 가전제품은 교대로 수납

깔끔하게 수납!

여름에는 할로겐히터를, 겨울에는 선풍기를 청소기 옆에 보관한다.

B 가방은 S자 후크에 걸기

옆으로 흔들리지 않는 S자 후크

천으로 된 가방은 S자 후크(P126)에 매달아서 수납한다. 겹쳐서 수납할 때보다 눈에 잘 띄어서 좋다.

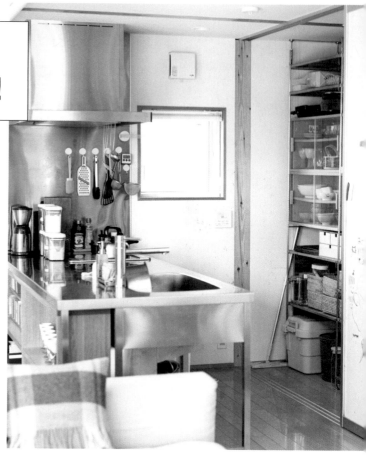

선반 세트로 주방 수납 걱정 끝!

<u>SUS 선반 세트</u>로 주방 수납을 해결했다. 주방 면적과 사용자 신장에 따라 선반 개수나 높이를 조절할 수 있고, 선반 외에도 서랍이나 미닫이 등 부품을 자유롭게 구성할 수 있다. 나는 내 키를 고려하지 않고 선반을 설치하는 바람에 식기 선반 손잡이를 높게 달고 말았다. 컵을 떨어뜨려 산산조각 낸 일도 몇 차례 있었다. 선반을 설치할 때에는 자신의 키를 꼭 고려하자.

필요한 물건을 한번에 찾지 못한다는 것은 물건이 제대로 수납되지 않았다는 뜻이다. 수납을 효율적으로 하고 싶어도 물건이 **빽빽**하게 수납되어 있는 상태라 어디서부터 손을 대야 할지 엄두가 나지 않았다. 다시 한 번 인테리어 어드바이저 '유락초 팀'에 도움을 요청했다.

곧바로 달려온 '유락초 팀'의 작업 방식을 엿보았다. 먼저 선반 안의 물건을 전부 꺼내

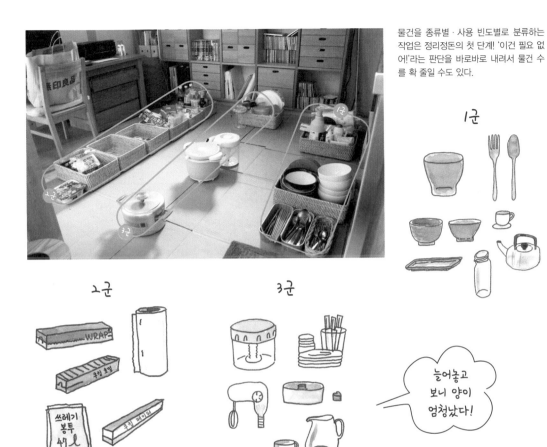

물건을 종류별·사용 빈도별로 분류하는 작업은 정리정돈의 첫 단계! '이건 필요 없어'라는 판단을 바로바로 내려서 물건 수를 확 줄일 수도 있다.

1군

2군

3군

늘어놓고 보니 양이 엄청났다!

어떤 물건이 있는지 파악하고, 자주 사용하는 물건과 그렇지 않은 물건을 분리하는 '그룹핑'을 했다. 사용 빈도에 따라 자주 사용하는 '1군', 가끔 사용하는 '2군', 거의 사용하지 않는 '3군'으로 분류했다.

"이건 자주 사용하세요?" "일주일에 몇 번 사용하세요?"라고 질문하며 물품 분류를 착착 진행해나갔다. 주방 바닥에는 그룹핑을 마친 물건이 나란히 놓였고 선반은 텅 비었다. 선반 위치를 조절하고 (접시 깨트리기의 원흉이었던) 식기 선반 손잡이 위치를 낮추었다.

자주 사용하는 1군은 손이 잘 닿는 장소에, 거의 사용하지 않는 3군은 손이 잘 닿지 않는 위아래로 나누어 모든 물건을 효율적으로 수납했다. 물건을 꺼낼 때마다 조금씩 느꼈던 불편이 싹 사라졌다.

주방 선반 대 해부!

'사용 빈도가 높은 순서대로 앞에서 뒤로, 밑에서 위로 수납하기'라는 규칙만 지켜도 굉장히 효율적으로 수납할 수 있다. 맨 위 선반에는 사용 빈도가 낮은 물건을 숨겨두자. 나는 <u>직사각형 바스켓(P124)</u>로 통일감 있고 깔끔하게 수납했다.

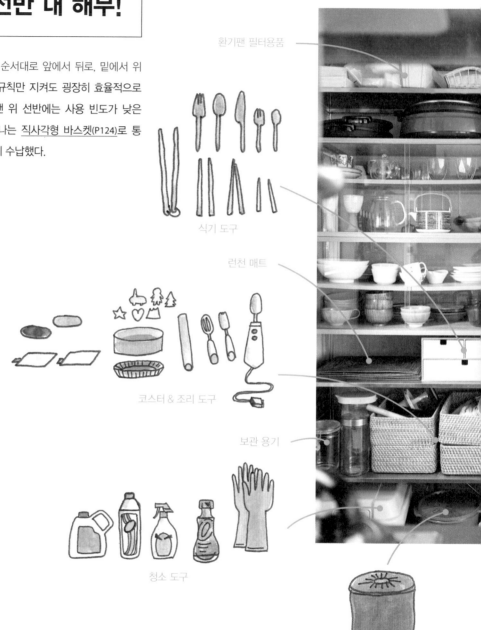

환기팬 필터용품

식기 도구

런천 매트

코스터 & 조리 도구

보관 용기

청소 도구

쌀

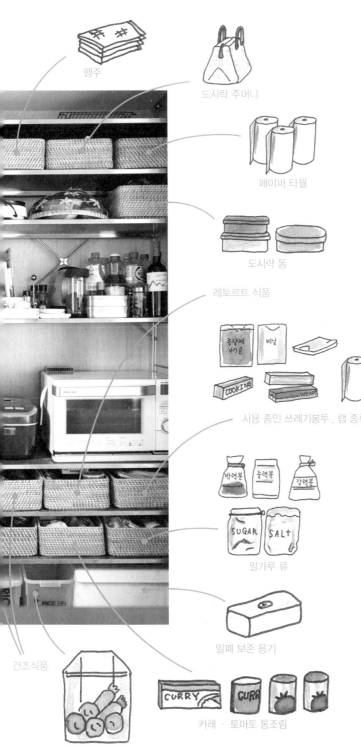

행주

도시락 주머니

페이퍼 타월

도시락 통

레토르트 식품

사용 중인 쓰레기봉투 . 랩 종류

밀가루 류

밀폐 보존 용기

건조식품

카레 · 토마토 통조림

채소통

선반과 냉장고 사이 공간에 무인양품 수납제품인 **스토커 4단 · 캐스터 부착** (P125)을 쏙 넣었다. 그곳에 상비약, 스펀지, 종이류 물품을 수납했다. 사각지대를 훌륭한 수납공간으로 만들어주는 마법의 수납제품이다.

선반 아래에는 **튼튼한 수납 박스(P125)**를 넣어두었다. 박스 안에 각종 세제, 청소용 걸레 등을 수납했다. 또 다른 박스에는 방재물품 등 야외 사용물품이 들어 있다. 제품명 그대로 박스가 튼튼해서 가끔 의자 대용으로도 쓴다.

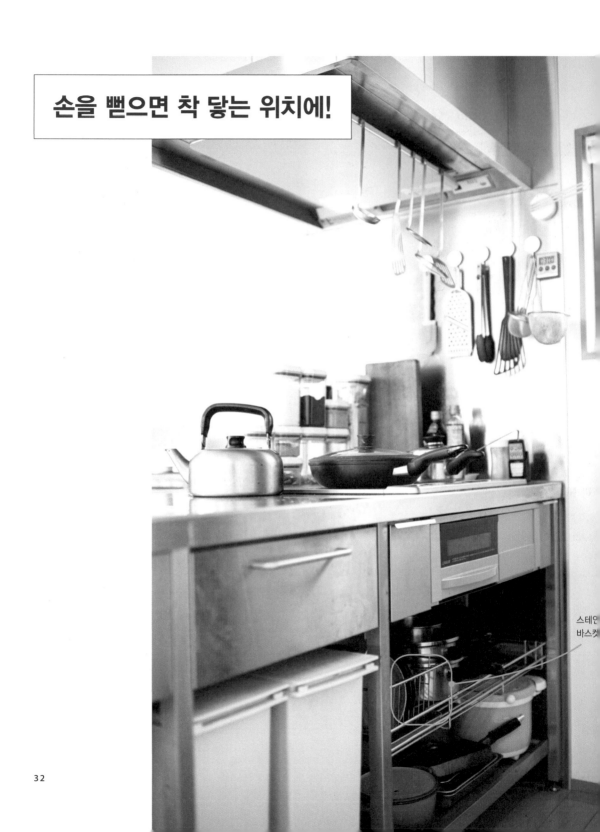

스테인
바스켓

조미료는 싱크대 위에 눈에 띄게

소금, 설탕 등 자주 사용하는 조미료는 바로 꺼낼 수 있게 인덕션(IH) 앞에 둔다.

조리 도구는 손을 뻗으면 바로 닿게

인덕션 히터 오른쪽 벽면에 <u>마그넷식 후크</u>를 달아 뒤집개 등 조리 도구를 건다.

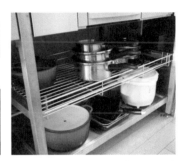

조리대 서랍에는 잘 안 쓰는 조리 도구나 향신료 등을 수납한다.

서랍 안에 칼 수납공간이 있어서 아이 손이 닿지 않도록 수납할 수 있다.

인덕션 아래에 스테인리스 선반을 설치하여 각종 냄비를 수납했다. 공간이 넓고 막힌 곳이 없어서 넣고 꺼내기 쉽다. 때때로 조리대를 넓게 써야 할 때에는 물 빼기용 스테인리스 바스켓을 이곳에 옮겨놓는다(P32 참고).

조리대 아래에는 무인양품 <u>더스트 박스</u> 4개를 나란히 놓고 분리수거함으로 사용하고 있다. 바퀴가 달려 있어서 넣고 빼기가 수월하다. 참고로 오른쪽부터 '일반쓰레기' '플라스틱' '캔·병' '페트병'이다.

더스트 박스 옆에 설치한 선반에는 각종 볼을 수납했다.

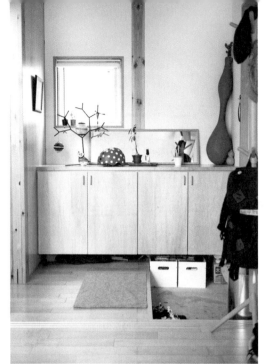

특제 신발장으로 현관을 가지런하게!

남편이 얻어온 의문의 표주박

현관 신발장 밑에 있던 남편의 공구세트.
It's Men's Men's World.

나로서는 용도를 알 수 없는 물건일 뿐.

나뭇가지 오브제에 열쇠를 걸어둔다.

와이드 거울. 외출 전에 비춰보고 얼굴을 확인한다.

요즘 무인양품 인테리어 프레그런스에 관심이 많다.

'나무의 집(무인양품 집은 2004년에 출시된 '나무의 집', 2007년에 출시된 '창의 집', 2014년에 출시된 '세로의 집'이 있다. 저자는 '나무의 집'에 거주하고 있다.)'은 신발장을 선택할 수 있다. 우리 집에 놓은 신발장은 높이가 낮은데, 천장 높이의 신발장 등 높이가 다양하니 신발 개수에 따라 선택하면 된다.

우리 가족 신발을 모두 수납하고도 여유가 있어서 접이식 우산도 함께 수납했다. 부츠는 옆으로 눕혀서 넣었다.

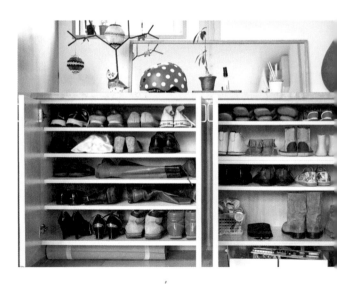

대형 라탄 바스켓으로
화장실 수납 해결!

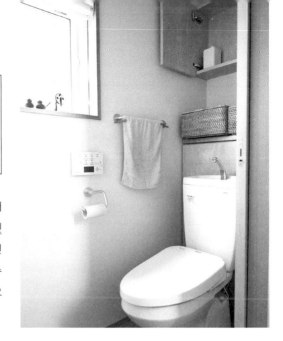

우리 집은 양변기 물탱크 뒤편에 나무 판이 놓여 있어서 선반으로 사용할 수 있는데, 마치 맞춘 것처럼 <u>각형 바스켓 (P124)</u> 2개가 딱 들어가는 너비다. 화장실 수납이라고 하면 '작고 눈에 띄지 않는 물건'을 떠올리는데, 사실 화장실 수납의 대부분은 '부피가 있는 물건'이다. 물건 여분을 필요한 장소에 두면 꽤 편리하다.

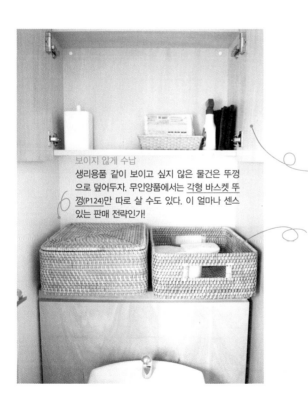

보이지 않게 수납
생리용품 같이 보이고 싶지 않은 물건은 뚜껑으로 덮어두자. 무인양품에서는 <u>각형 바스켓 뚜껑(P124)</u>만 따로 살 수도 있다. 이 얼마나 센스 있는 판매 전략인가!

화장실 선반에는 청소 도구를 둔다.

청소 도구
청소 시트를 박스에 넣어 수납한다.

보이게 수납
두루마리 휴지를 수납한다. 남아 있는 개수를 쉽게 파악할 수 있다.

여분의 두루마리 휴지를 둔다.

라탄 바스켓은 어느 장소에나 어울리는 최강 인테리어 소품이다.

한정된 공간에서 더욱 요긴한 수납 선반

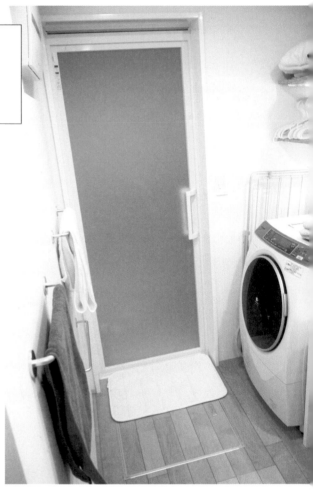

욕실로 이어지는 공간에는 세면대와 세탁기가 설치되어 있다. 화이트 맞춤 색상이 밝고 환한 인상을, 나무 바닥이 따스한 인상을 준다. 창문 쪽에는 벽장 의류 수납에서도 사용한 <u>붙박이 수납 선반</u>을 설치했다. 협소해도 레일을 놓을 공간만 있으면 선반을 설치할 수 있다. 예전부터 세탁기 위에 수납공간을 만들고 싶었는데 드디어 소원 성취!

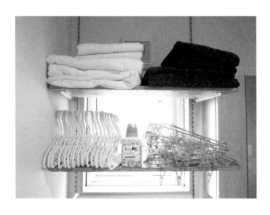

위부터 아래까지 벽에 레일을 연결한 다음, 레일 구멍에 선반 후크를 걸면 완성이다. 세제, 타월, 옷걸이 등을 손닿는 곳에 수납한다.

'무인양품 집' 오리지널 디자인 세면 화장대다. 새하얗기 때문에 더러워지면 바로 알 수 있다. 디자인이 심플해서 홈이 없고, 살짝 닦기만 해도 물때를 제거할 수 있는 재질이다.

세면대 앞의 커다란 거울은 좌우개폐식 수납장이라서 잡동사니를 안 보이게 수납하기 좋다.

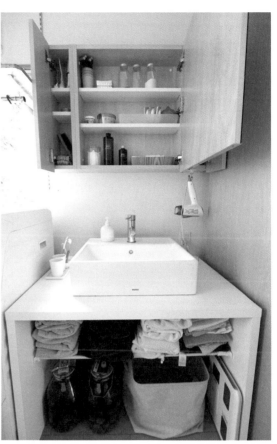

무인양품의 인기상품, 칫솔 스탠드는 귀엽고 아기자기하다. 보통 칫솔 스탠드는 쉽게 더러워지고 청소하기도 까다롭다. 그런데 무인양품의 칫솔 스탠드는 간편하게 청소할 수 있다. 컵 등 자그마한 소품을 한데 모아놓기 좋은 트레이와 스테인리스 소재의 비누받침도 추천한다.

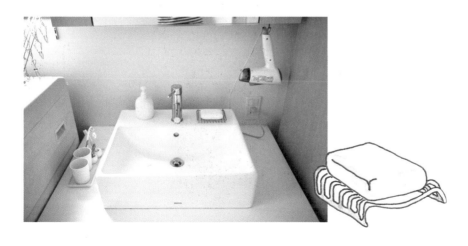

받침대 설치로
늘어난 수납공간

세면대 카운터 아래는 서랍이나 선반 등 무인양품 수납 부품과 같은 크기로 설계되어 있어서 부품을 추가 구성하기 좋다. 나는 받침대로 선반을 추가 설치하여 바스 타월 등을 수납했다. 받침대는 간편한 설치로 수납공간을 만들 수 있어서 아주 유용하다.

받침대 선반 아래에는 <u>소프트 박스(P126)</u>를 놓았다. 박스 안에 욕실 청소 용품, 살충제 등을 깔끔하게 숨길 수 있다. (사진은 무엇을 넣을지 정하지 않았을 때 찍어서 비어 있다.)

소프트 박스를 사용하지 않을 때에는 납작하게 접어둔다. 쉽게 접힐 만큼 부드럽지만 펼치면 생각보다 크고 탄탄해서 꽤 많은 물건을 수납할 수 있다. 옆에는 숙성 중인 매실주 유리병을 놓았다.

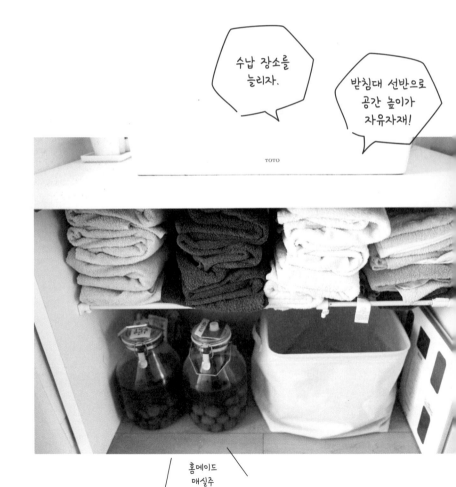

거울 수납장은
칸막이판으로 깔끔하게!

입욕제는 입욕제 리필 용기(P127)에 덜어 놓는다.
입욕제 색이 예뻐서 장식 효과가 있다.

귀여운 외국산
비누 케이스

면도기와 손님용 칫
솔은 무인양품 컵에
꽂아둔다.

치약

헤어 왁스

브러시

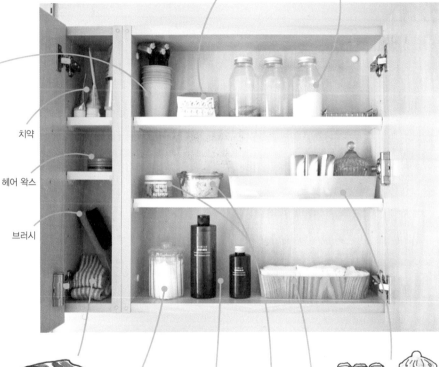

헤어밴드

면봉 케이스 · 웨이브(P127)
에 고급 코튼을 넣어둔다.

무인양품 오가닉 시리즈.
향이 아주 좋다.

바스 솔트

자주 사용하는 비누와 소품은
정리 박스 · 4(P39)에 넣어둔다.

식기 도구를 넣어두었던 바구니였는데
지금은 코튼 컷트를 넣어둔다.

39

수납 선반으로 완성한 '천장 높이 책장'

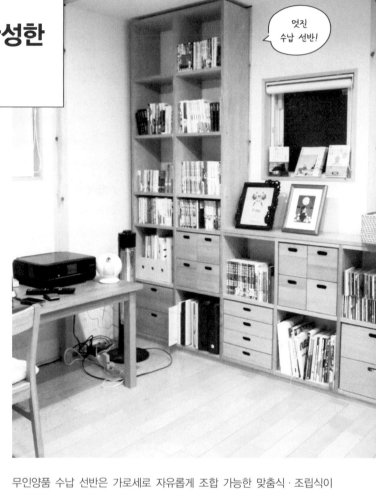

엇진 수납 선반!

무인양품 수납 선반은 가로세로 자유롭게 조합 가능한 맞춤식·조립식이다. 수납 선반으로 주방 앞 공간에 천장 높이 책장을 만들었다. 평소 천장까지 책을 꽂을 수 있는 책장을 갖는 게 로망이었는데, 무인양품 수납 선반으로 꿈을 이루었다. 천장 높이 책장을 볼 때마다 뿌듯하다.

천장 높이로 책장을 만드니 창문을 가리지 않고도 많은 양을 수납할 수 있었다. 책장 아래와 창문 아래에 적층형 체스트를 놓아 통일성을 주었다. 공간에 맞추어 수납할 수 있으니 그야말로 '무인양품의, 나에 의한, 나를 위한 수납'이 아닌가. 책을 이렇게 많이 꽂을 수 있을 줄 알았더라면…. 그동안 공간 부족으로 떠나보낸 책들이 눈앞에 아른거린다.

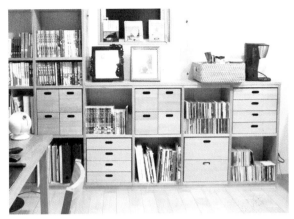

적층형 체스트를 지그재그로 배치해 더욱 세련된 인테리어로! 무인양품 직원이 알려준 요령이다.

여유 있는 수납

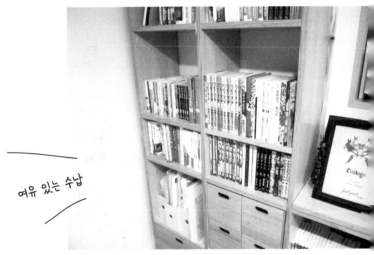

높이가 낮은 선반은 포켓북 사이즈에 안성맞춤이다. 낮은 선반을 조합하면 천장 높이에 딱 맞게 책장 높이를 조절할 수 있다.

창문을 피해 L자형으로 구성했다. 설치 공간에 따라 자유자재로 조합할 수 있어 활용성이 뛰어나다.

WELCOME!
무인양품 집 현관

우리 집 현관은 매우 단정하다. 현관문 위에 있는 처마가 햇살과 빗물을 차단해주어 유용하다. 비 오는 날에는 처마 밑에서 우산을 펼쳐 쓰고 나가고, 우산을 접고 현관 열쇠를 찾는다. 강한 비바람에도, 50cm까지 쌓이는 눈에도 끄떡없다. 무인양품 집 오리지널 차양이다.

현관 앞에는 이단 계단이 있고, 그 앞 공간에 평소 자주 타는 자전거를 세워둔다. 그늘 진 사각 공간이라 자전거를 오래 두어도 햇볕에 바랠 일은 없다. (남편 놋삐가 아끼는 고가의 자전거는 매번 테라스로 옮겨놓는다.)

현관 전면 모습. 초인종, 문패, 조명, 우편함 등이 있는 문기둥 타입이다.

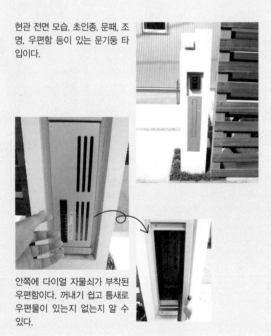

안쪽에 다이얼 자물쇠가 부착된 우편함이다. 꺼내기 쉽고 틈새로 우편물이 있는지 없는지 알 수 있다.

무인양품 미타카의 집은 주차장이 완비되어 있다. 경차 2대를 주차할 수 있는 공간이다. 따로 주차비가 들지 않는 게 단독주택의 장점이다.

평상시에는 밤에도 조명을 켜지 않지만 가끔 남편의 귀가가 늦어질 때에는 조명을 켜둔다. 밤늦게까지 일하고 피곤할 남편을 따스하게 맞아주고 싶은 마음으로 켜두는데, 남편에게 "전기세 많이 나올라." 하고 현실적인 핀잔을 들었다. 그래도 켜두면 조명이 은은해서 예쁘다.

기분 좋은 생활, 인테리어
무인양품으로 공간을 디자인하다

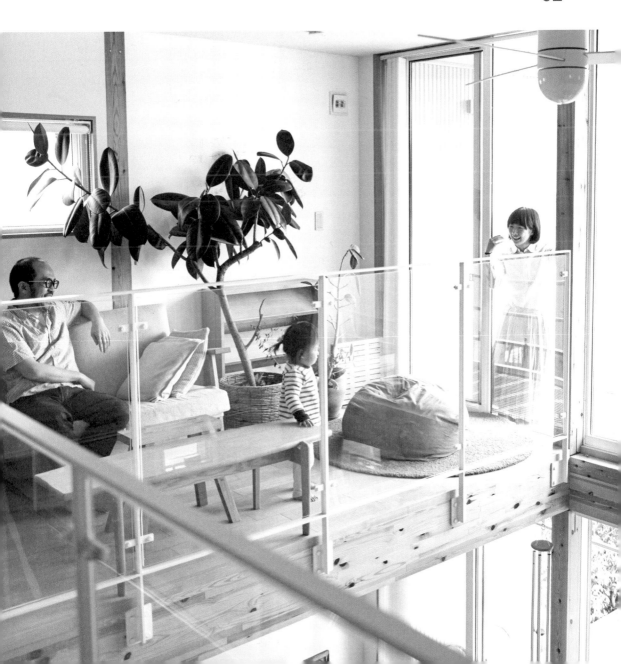

복층의 원룸 공간이 주는 자유로움

우리 집에 방문한 이들은 실제 평수를 듣고 깜짝 놀란다. "평수보다 넓어 보여!"라며 눈을 크게 뜬다. 그 비결은 바로 '통층 구조'와 '원룸 공간'에 있다. 2층까지 뻥 뚫려서 개방적이고, 시선을 막는 벽이 없어서 집 안쪽까지 시선이 뻗어 더욱 넓어 보이는 것이다. 우리 집에는 벽으로 구분된 '방'이 없는데, 넓어 보이는 효과가 있을 뿐 아니라 생활하기도 편리하다. 수납장을 자유자재로 구성했듯이 자신이 원하는 곳에 칸막이나 미닫이문을 달면 된다. 고정된 벽이 없기 때문에 자유롭게 공간을 만들 수 있는 것이다.

원룸 공간이다 보니 어떤 용도의 구역인지 정했다가도 간편하게 다른 용도로 변경할 수 있다. 벽이 있는 집은 대형 가구를 방에 옮길 때 여러 가지 신경 써야 할 점이 많은데 우리 집은 그런 점에서 자유롭다. 다른 용도로 구역을 꾸미고 싶으면 가구 배치를 바꾸고 새롭게 인테리어하기 쉽다. 휴식공간이던 공간을 서재로 만들 수도 있다. '큰방'의 배치를 바꾼다는 느낌으로 말이다.

무엇보다 원룸 공간의 가장 큰 장점은 어느 곳에서나 가족과 연결된 듯해서 편안함과 안락함을 준다는 점이다. 물리적으로나 심리적으로나 가로막히는 일 없이 뚫려 있어서 자유로움을 만끽할 수 있다.

러그와 쿠션만으로
분위기를 바꾸다

무인양품 러그는 소재뿐 아니라 색상과 크기까지 주문할 수 있다. 거실 바닥에 무인양품 러그를 깔고 그 위에 '이데(IDEE, 인테리어 라이프스타일 브랜드로 2006년 M&A를 통해 무인양품에 흡수되었음)'의 킬림 융단을 레이어드했다. 마루이 백화점 기치조지 점의 디스플레이를 참고한 인테리어다. 세련되고 아늑한 분위기로 연출했다.

여름이 되면 검은색 러그는 돌돌 말아 이불 수납 주머니에 넣고, 바닥에 킬림만 깔아둔다. 계절, 장소, 기분 등에 따라 무인양품 '푹신 소파'의 커버를 바꿔준다. 패브릭 하나로 손쉽게 집 안 분위기를 바꿀 수 있다.

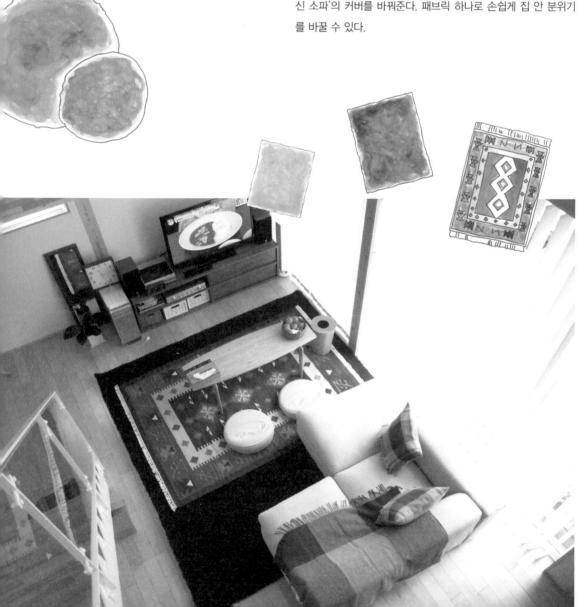

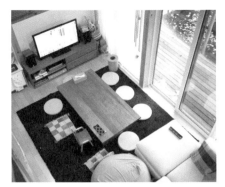

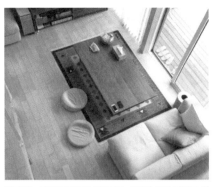

킬림을 걷어내고 러그만 깔아 차분하게 꾸몄다. 손님용 우레탄폼 쿠션을 놓았다.

여름에는 검은색 러그를 걷어내고 킬림만 깔아 가볍고 시원한 분위기로 연출했다.

2층 침대 옆에는 삼베 다다미를 깔고 소파를 놓았다. 남편은 가끔 이곳에 작은 테이블을 놓고 일한다. 마음이 차분해져서 집중이 잘된다고 한다.

테이블 아래에 무인양품 원형 러그를 깔고 그 옆에 삼베 다다미를 깔았다. 바닥이 폭신폭신해서 딸아이 놀이공간으로 좋다.

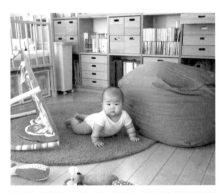

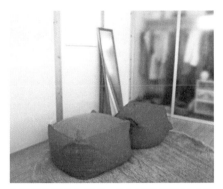

잔디밭 색상의 러그를 깔아 딸의 놀이공간을 만들어주었다. 뒤집기를 하기 전까지는 <u>폭신 소파</u>를 침대 대용으로 사용한 날도 있었다.

휴식공간에 원형 러그를 깔고 폭신 소파를 나란히 놓았다.

거실과 테라스가 하나로!

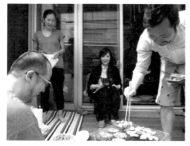

테라스에서 바비큐 파티! 거실과 연결되어 이동이 편리하다. 연기가 안으로 들어가는 게 흠이지만.

엄마에게 무인양품 집 거주 모니터 요원이 되었다는 소식을 전하면서 건축 면적이 15.98평이라고 말한 적이 있다. 면적을 듣고 굉장히 좁은 집을 상상했던 모양이다. 실제로 우리 집을 방문해서 건넨 엄마의 첫 마디는 "생각했던 것보다 훨씬 넓네!"였다.

엄마는 거실 통유리 창 너머로 이어진 테라스를 특히 맘에 들어 했다. 토지의 전용면적이 작다면 테라스를 활용해보자. 테라스의 우드 덱 제품은 외부에 설치하기 때문에 넓은 거실을 만들 수 있다.

손님을 초대해 테라스에서 바비큐 파티를 열곤 하는데, 그때 창문을 활짝 열면 공간이 넓어진다. 한쪽에서 고기를 구워 깔개에 앉아 시원한 바람을 쐬며 먹고, 또 한쪽에서는 편안하게 담소를 나누며 홈 파티를 즐길 수 있다.

맛있겠다~ ♪

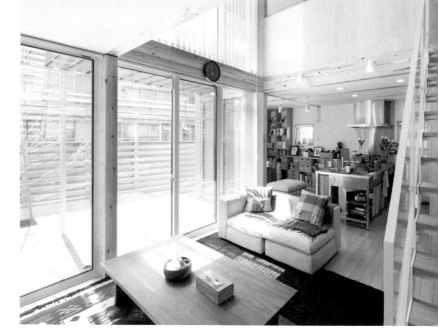

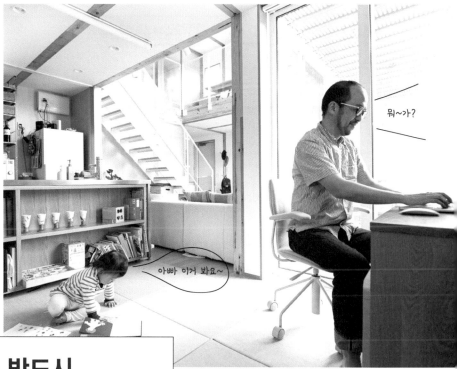

뭐~가?

아빠 이거 봐요~

주방 앞은 반드시
다이닝 공간이어야 한다?

일하는 척하는 남편과 그림책 보는 딸.
자연광이 비추어 안락한 분위기다.

'주방 조리대 앞 식사 공간'이라는 게 모델하우스의 일반 상식이다. 하지만 우리 집은
거실의 낮은 테이블에서 식사를 한다. 그리고 다이닝 공간은 다양하게 활용한다.
처음에는 내 작업실로, 그다음에는 침대를 놓아 신생아 방(P86 참고)으로, 아기 침대를
놓아 아기 방으로 활용했다. 그리고 지금은 남편 놋삐의 서재가 되었다. 주방이 바로 옆
에 있어서 커피를 바로 내려 마실 수 있다. 테라스에서 들어오는 햇살이 다이닝 공간을
오랜 시간 환하게 비춘다.
삼베 다다미를 깔아 딸이 놀 수 있는 공간을 만들어주었다. 앉아 있
어도, 누워 있어도 다다미 위에서라면 걱정 없다. 아이가 노는 바닥
에는 다다미를 깔아주는 게 최고다. 아빠와 딸이 같은 장소에서 함
께 지내며 각자의 시간을 보낸다.

혼났당~ 웃겼당~
계란을 섞어서~
빠이빠이

자작곡
(미스테리)

계단 아래 공간의 활용

우리 집은 구조상 계단 아래에 삼면이 막힌 공간이 있다. 통로가 아니다 보니 신경 쓰지 않으면 어느새 이런저런 물건이 쌓이게 된다. 눈에 띄는 장소라서 꾸미질 않으면 자칫 살풍경한 공간이 되어버린다.

이런 공간에 캐비닛·목제도어·미닫이를 두면 딱 좋다. 애매한 공간이 근사한 수납공간으로 바뀐다. 혹은 러그를 깔아 아이의 놀이공간으로 바꾸거나 아이 물건을 수납하는 등 신경 써서 공간을 활용 중이다.

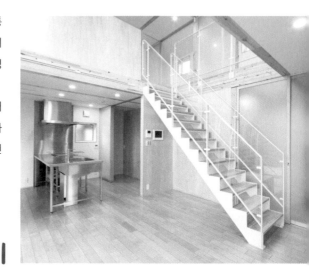

계단 아래 공간을 유용하게 활용해보자.

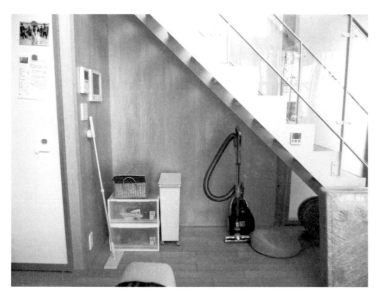

2
청소 도구, 도시락 바구니 등 잡동사니가 어지럽게 놓여 있다.

3

캐비닛 · 목제도어 · 미닫이를 구입했다. 왼쪽 선반에 책을
두면 인테리어 효과가 있다. 오른쪽 선반에는 방석과 청소
도구를 수납한다. 왼쪽 선반 위에 벽걸이형 블루투스 스피
커를 걸었다. 앞쪽에 놓인 바구니는 '이데(IDEE)' 제품이다.

LED 실리콘 타이머 라
이트를 저녁에 켜두면
로맨틱하고 따스한 분
위기를 낼 수 있다.

4

원형 러그를 깔아 딸아이의 놀이공간으로 꾸몄다. 이곳은 주
방이나 거실 어디서든 딸아이가 시야에 들어와 안심이 된다.

5

자주 갈아주는 기저귀와 옷가지를 의류 케이스(P125)와 각
형 바스켓(P124)에 정리했다. 딸아이가 하루 중 대부분의 시
간을 거실에서 보내므로 거리가 가장 가까운 계단 아래에
수납했다. 책을 수납했던 선반은 2층 휴식공간으로 옮겼다.

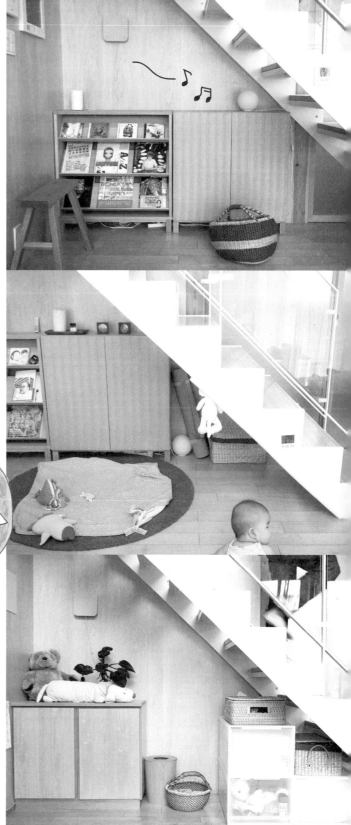

일하기 편한
나만의 맞춤 책상
아미's 스페이스

혹시 지금 사용 중인 책상과 의자 높이가 불편하지 않은가? 키 150cm인 나는 일반 가구 사이즈가 맞지 않아 늘 어깨와 허리에 통증을 안고 살았다. 정형외과에서 치료를 받았지만, 증상이 나아지지 않아 책상과 의자를 바꾸기로 했다. 알아보니 내 키에 맞는 사이즈는 '책상 높이 63cm, 의자 높이 36.5cm'였다. 시중에서 파는 제품보다 훨씬 낮은 높이다.

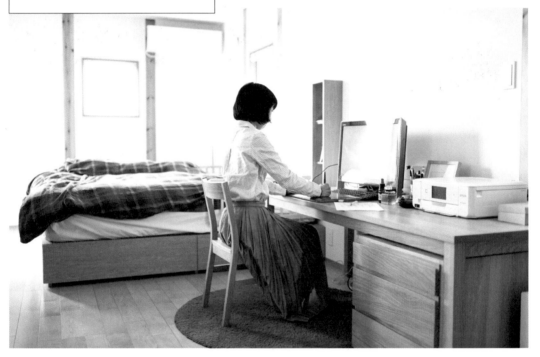

데스크 캐비닛은 무인양품의 '인테리어 상담' 옵션으로 주문했다. 자신과 자신의 집 공간에 따라 맞춤 주문이 가능하다. 자유롭게 골라보자. 필기류는 정리 박스 · 3(P125)에 수납한다.

몇 년간 잘 쓰고 있는
무인양품 펜 케이스.

너도밤나무 프레임의 시계.
이렇게 작은데 알람기능까지 있다!

내 키에 맞는 책상과 의자를 여기저기 찾아다녔다. 힘들게 찾은 제품은 디자인이 마음에 들지 않았다. 고민 끝에 무인양품에 제작 문의 메일을 보낸 적도 있다. (단품 제작은 하지 않는다는 정중한 답변을 받았다.)

무인양품 집의 모니터 요원이 되고 나서 무인양품에 이러한 상황을 전하자 "그렇다면 책상과 의자의 다리를 자릅시다."라는 해결책을 주었다. 현재 무인양품에서는 사용자 키에 맞게 다리를 잘라준다는 것이다(한국 서비스 제공하지 않음).

맞춤 책걸상이 도착해 처음 앉았을 때 나는 이루 말할 수 없이 기뻤다. 지금까지 느껴본 적 없는 '딱 맞다'라는 감각이 좋아서 책상을 떠나기 싫었다.

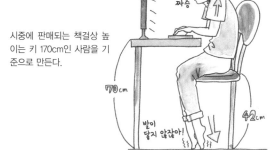

시중에 판매되는 책걸상 높이는 키 170cm인 사람을 기준으로 만든다.

앉았을 때 발바닥 전체가 바닥에 닿는다. 팔꿈치가 자연스럽게 책상 위에 놓인다. 발을 앞으로 뻗어도 바닥에 닿는다. 허리를 펼 수 있다.

◎ 자신의 키에 맞는 책걸상 높이 계산법
의자 = 키 × 0.25−1
책상 = 키 × 0.25−1+키 × 0.183−1
※ 이 외에도 다양한 계산법이 있다.

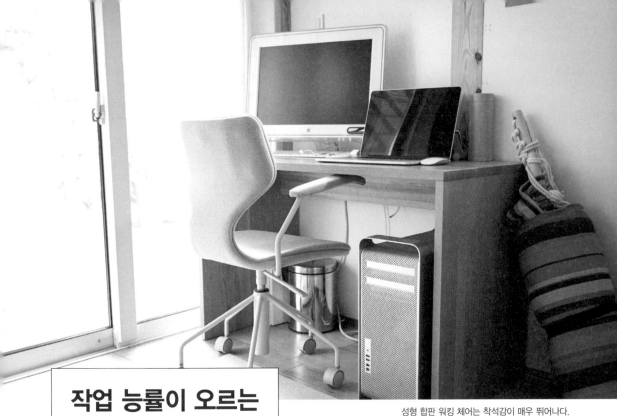

성형 합판 워킹 체어는 착석감이 매우 뛰어나다.

작업 능률이 오르는
서재공간
놋삐's 스페이스

어느 날 남편 놋삐가 "서재가 있었으면 좋겠어."라고 말했다. 나는 "서재가 꼭 필요한가?" 하고 대수롭지 않게 대꾸했더랬다. 그런데 곰곰이 생각해보니 남편이 원한 건 '혼자만의 시간을 보낼 공간'인 듯했다. 그래서 2층 침실 맞은편을 서재공간으로 꾸몄다. 책상 옆에 책상과 같은 높이로 주문한 벽면 수납 캐비닛을 놓았다. 캐비닛 높이를 맞추면 책상을 더 넓게 쓸 수 있을 뿐만 아니라 보기에 깔끔하다. 남편은 기뻐하며 그곳에서 오랜 시간을 보냈다. 그러다 딸아이가 태어나 기어 다닐 즈음에는 1층 주방 앞 아기 침대를 치우고 그곳으로 서재공간을 옮겨왔다. '혼자만의 공간'에서 '아이와 놀아주며 작업하는 공간'으로 성격이 조금 바뀌었다(P49 참고). 무인양품 집은 공간 활용이 자유로워서 참 좋다.

초기 2층 서재 모습. 책상 높이와 캐비닛 높이를 맞추어 깔끔하게 수납공간을 확보했다.

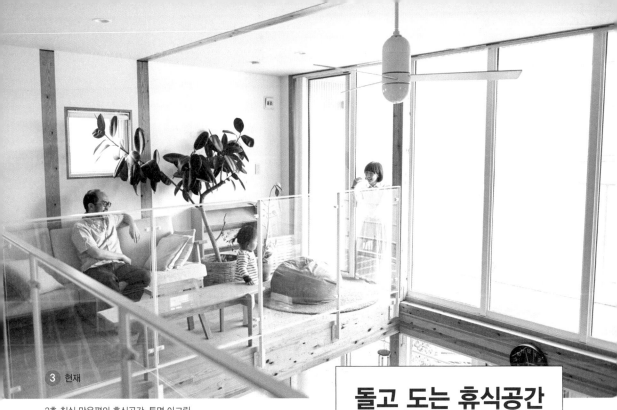

2층 침실 맞은편의 휴식공간. 투명 아크릴
보드 칸막이로 탁 트인 전망을 감상할 수
있다. 딸과 놀거나 만화책을 읽는다.

돌고 도는 휴식공간

예전 집에서 쓰던 소파를 2층 침실 맞은편 공간에 놓았다. 남편이 서재에서 일을
보다가 짬짬이 휴식하기 좋았다. 그러다 삼베 다다미를 구입한 후에는 다다미를
놓은 침실 옆으로 소파를 이동시켰다. 동양식 다다미가 서양식 가구와 의외로 잘
어울린다.

현재 소파는 침실 옆에 둔 내 작업용 책상에 밀려 다시 처음 자리로 이동했다. 가
구 배치에 따라 소파가 2층을 순환하고 있다. 소파를 두면 그곳이 휴식공간이 된
다. 공간 활용이 자유로운 무인양품 집이어서 가능한 일이다. 공간 활용이 있을
때마다 달라지는 풍경이 재미있다.

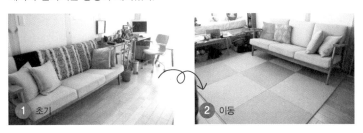

① 초기

② 이동

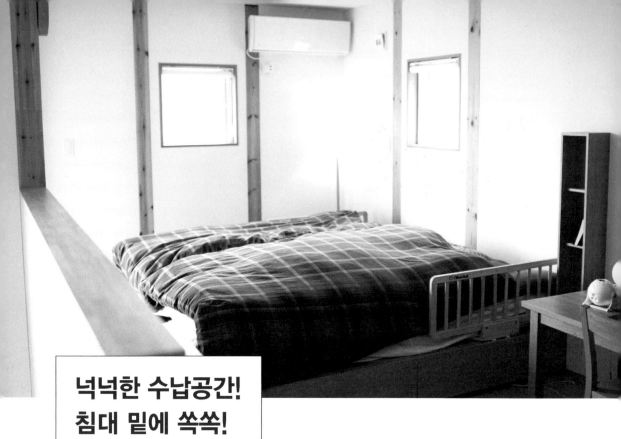

넉넉한 수납공간!
침대 밑에 쏙쏙!

무인양품 침구는 귀여운 제품이 많아서 나도 모르게 구매해버리는 경우가 많다. 따스함이 묻어나는 레드 체크 침대 커버도 내 마음에 쏙 들었다. 커버를 즐기다 보니 어느새 계절이 바뀌어 여름이 되었다. 겨울 이불은 침대 밑 공간에 넣고 산뜻한 무늬의 커버로 변경했다. 침대 밑 수납공간은 부피가 큰 물품도 척척 수납할 수 있어 좋다.

침대 주변에는 플로어 스탠드와 벽걸이 가구 상자(P124)를 설치하여 느긋하게 누워 만화책 읽을 준비를 마쳤다. 목제 소재 침대가드를 설치했다. 무인양품 제품은 아니지만 설치해놓으니 분위기가 어울려서 흡족하다(목제 소재를 찾느라 꽤나 고생했다).

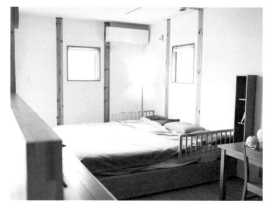

화이트 박스 시트와 올리브그린 덮개로 침대커버를 변경했다. 덮개 마니아 친구가 촉감이 좋다며 추천해준 제품이다.

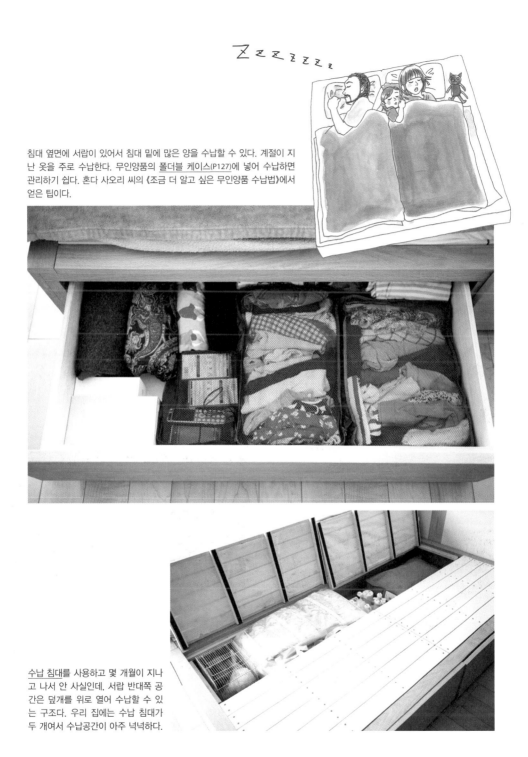

침대 옆면에 서랍이 있어서 침대 밑에 많은 양을 수납할 수 있다. 계절이 지난 옷을 주로 수납한다. 무인양품의 폴더블 케이스(P127)에 넣어 수납하면 관리하기 쉽다. 혼다 사오리 씨의 《조금 더 알고 싶은 무인양품 수납법》에서 얻은 팁이다.

수납 침대를 사용하고 몇 개월이 지나고 나서 안 사실인데, 서랍 반대쪽 공간은 덮개를 위로 열어 수납할 수 있는 구조다. 우리 집에는 수납 침대가 두 개여서 수납공간이 아주 넉넉하다.

테라스 우드 덱과 정원으로 사계절을 즐기다

테라스 우드 덱은 우리 집 자랑거리 중 하나다. 여름이 되면 테라스 우드 덱에 물놀이 풀장이 등장한다. 나무로 된 벽이 있어서 외부 시선을 신경 쓰지 않아도 된다. 물놀이가 끝나면 우드 덱에 그대로 물을 흘려보내 풀장 정리를 금세 마칠 수 있다. 바람 뺀 풀장은 빨래 장대에 걸어두면 끝이다. 간편하게 물놀이를 즐길 수 있으니 이곳이야말로 낙원이다!

날이 좋으면 테라스에서 바비큐를 즐기고, 눈이 오면 눈사람을 만들며, 보름달이 뜨는 밤이면 달구경도 한다. 테라스에서 한숨 돌리고 있노라면, 그 시간이 더없이 행복하다. 야외에서 자연을 즐기는 여유란 게 참으로 즐겁다는 걸 새삼 깨달았다.

우드 덱에서 주방문으로 이어지는 통로는 흙으로 덮여 있었는데, 남편 놋삐가 풀을 심고 돌을 놓아 작은 정원으로 꾸며주었다.

무더운 날에는 하루 종일 물놀이를 한다. 딸아이가 특히 좋아한다. 발만 담가도 시원하다.

외부에 놓아도 변색되지 않는 양철 물뿌리개. 사계절 풍경과 어우러져 장식 역할도 톡톡히 한다.

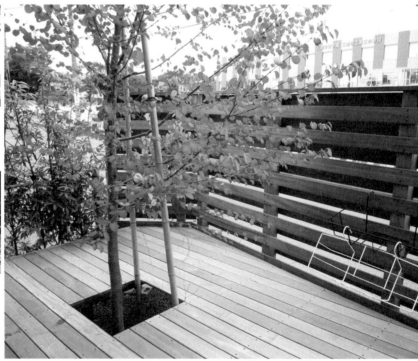

우드 덱 중심에 구멍을 뚫어 나무를 심었다.

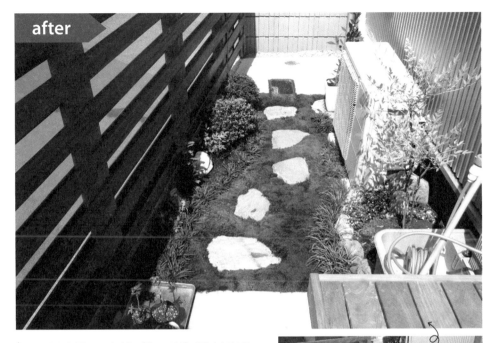

after

흙으로 덮인 평범한 통로가 작은 정원으로 변신! 메뚜기나 장수풍
뎅이가 종종 놀러오는 도시의 오아시스가 되었다.

before

묵묵히 정원을 꾸미는 놋삐. 여러 차례
관련 강의를 듣기도 했다.

무인양품으로 꾸민 밝은 욕실

날 좋은 날 집에 있는 날에는 욕실에서 자연광을 즐기며 목욕을 한다. 목욕을 끝내고 풋콩을 안주 삼아 시원한 맥주를 한잔 들이켜며 저녁식사 기다린다. 어릴 적 내가 그렸던 어른의 모습이다. 다소 '아재'가 떠오르지만, 매주 일요일마다 아버지를 보며 자연스럽게 자리 잡은 모습이라 어쩔 수 없다.

내가 바라던 소소한 사치를 누릴 수 있는 넓고 밝은 욕실로 꾸미고 싶었다. 방수성과 타일 질감을 모두 충족하는 무인양품 오리지널 욕실이다. 무인양품 세면기와 욕실 의자도 마음에 쏙 든다. 어쩐지 마음이 편안해지는 장소다.

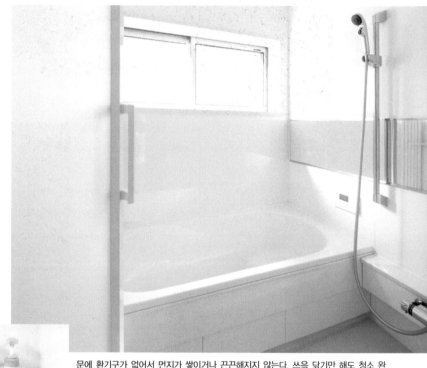

문에 환기구가 없어서 먼지가 쌓이거나 끈끈해지지 않는다. 쓱쓱 닦기만 해도 청소 완료! 사소하지만 아주 중요한 포인트다.

뭐든지 놓을 수 있는 일자형 개수대. 목욕 제품은 리필 용기에 채워둔다. 무인양품 스타일대로 깔끔하게!

과연 무인양품 집에 사생활은 있을까?

나탈리

여동생 나탈리가 말한다!

안녕하세요. 언니가 사는 미타카의 집에 자주 놀러가는 나탈리입니다. 아미의 친동생이지만 어쨌든 손님이므로 객관적인 시점으로 전하겠습니다. '무인양품 집에는 방이 없는데 사생활에 문제는 없을까?'라는 주제입니다.

저는 언니가 산후 조리하는 동안 2층 침실에서 잠시 함께 생활한 적이 있습니다. 미혼 여성인데 놋삐 형부에게 옷 갈아입는 모습 같은 걸 실수로 보이기라도 하면 큰일이잖아요? 형부가 "올라간다~!" 하고 외친 다음 2층으로 올라오긴 하는데요, 대부분 외치는 동시에 올라와서 허둥지둥거린 적이 몇 번 있어요. 통층 구조 한쪽에 나무 칸막이가 없었다면 곤란했을 거예요. 나무 칸막이가 아주 기가 막힌 위치에 있어서 아주 유용했답니다.

제가 본 미타카의 언니 집은 적당히 사생활을 유지하면서, 가족 간의 배려를 느끼고, 통층 구조의 개방감을 맛볼 수 있는 안락한 보금자리였습니다. 무인양품 집의 매력에 빠져서 언니 집에 매주 방문하고 있답니다.

2층 나무 칸막이. 가족이 생활하는 소리는 들리지만 모습은 보이지 않는다. 내 모습도 전부 드러나지 않는다. 적당히 사생활을 지킬 수 있고, 가족의 배려를 느끼며 편히 지낼 수 있는 공간이다.

조카가 태어나고 나서 언니 부부는 침실을 1층으로 옮겼다. 2층 빈 공간에 이불을 깔아 내 침실로 사용했다.

MUJI 패션스타일링
상담 리포트

무인양품 스타일링 어드바이저가 고객에 어울리는 멋진 코디를 제안하는 특별 기획 '스타일링 상담'을 들여다보자. 지금까지 즐겨 입는 옷 취향, 체형 고민, 좋아하는 옷 스타일, 도전하고 싶은 옷 스타일 등에 답하면 자연스럽게 자신이 원하는 스타일링을 찾을 수 있는 기획이다.

1 **일째** (놋삐, 아미, 딸)

나는 캐주얼하게 소년 같은 느낌으로 입고 싶다는 바람을, 놋삐는 흰색 셔츠를 입고 싶다는 바람을 이루었다.

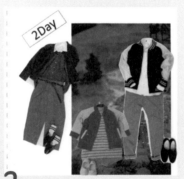

2 **일째** (아미, 딸, 놋삐)

패밀리룩으로 코디했다. 놋삐와 딸의 야구 점퍼가 귀엽다.

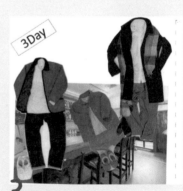

3 **일째** (놋삐, 딸, 아미)

스타일 활용도가 높은 흰색 셔츠를 기본으로 코디했다. 자신이 보유한 옷을 코디에 사용해달라고 요청해도 좋다.

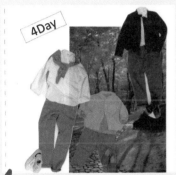

4 일째 (놋삐, 딸, 아미)

딸아이는 가끔 남자아이로 오해받는다. 그렇다고
나풀나풀한 핑크색 옷을 입히고 싶지는 않았다.
이러한 고민을 토로하자 여자아이로 보이면서도
멋있게 보이는 코디를 제안해주었다.

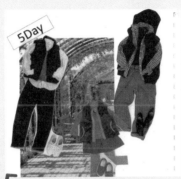

5 일째 (놋삐, 딸, 아미)

가장 마음에 드는 스타일링이다. 가족 모두 모피
베스트로 통일했다. 놋삐는 흰색 셔츠에 니트 베
스트를 입고, 그 위에 모피 베스트를 걸쳤다.

6 일째 (아미, 딸, 놋삐)

딸아이 연령대에 흰색 셔츠가 있으면 매우 유용하
다. 격식 있는 자리에 갈 때 무난히 입힐 수 있기
때문이다. 놋삐는 평소 입지 않던 브이넥이 의외
로 잘 어울렸다.

7 일째 (아미, 딸, 놋삐)

보유하고 있는 옷을 다양하게 활용해보자. 같은
옷이라도 다양하게 코디할 수 있다. 당장이라도
공원 나들이를 나가고 싶은 코디로 연출했다.

정리

'어떤 옷을 살까?' 고
민하는 동안 무척 즐
거웠다. 예산을 정해
두면 어떤 옷을 살지
쉽게 결정할 수 있다.
나는 이번 칼럼에 등
장한 바지 세 벌이 마
음에 들어 모두 구입
하기로 했다. 놋삐는
흰색 셔츠를 구입했다.
딸은 모피 베스트, 핑
크색 원피스, 점퍼스커
트를 구입했다. 전부
합쳐 약 6만 엔(65만
원) 정도 들었다.

불빛이 있어 안심!

미타카 집의 밤 풍경

어서 와!

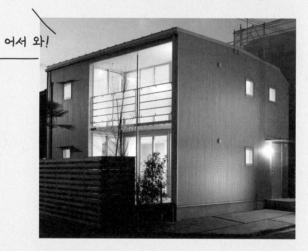

지금까지 나는 '실내등'을 '방 한가운데에 달린 전등' 정도로 생각했다. 그래서 특별히 선호하는 조명이랄 게 없었다. 불만 들어오면 된다고 생각했으니까.

미타카의 집에는 각도 조절이 가능한 조명기구가 곳곳에 설치되어 있어서 비추고 싶은 곳을 자유롭게 밝게 바꿀 수 있다. 필요한 장소에 원하는 만큼 조명을 비출 수 있어 편리하다. 게다가 여러 개의 조명으로 만들어진 음영이 놀라울 정도로 아름답다. 조명을 받으면 나무 색조가 더욱 따스해져서 집안 전체가 온화한 분위기가 된다.

이따금씩 놋삐보다 퇴근이 늦어서 어둑어둑한 길을 걸어 가족들이 기다리는 집으로 향하는 날이 있다. 그때 도로 맞은편에서 오렌지색의 따스한 불빛이 보이면 마음이 놓인다. 우리집은 돌아가고 싶은 집, 귀가가 기다려지는 집이다.

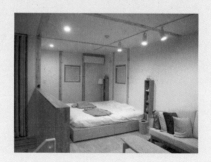

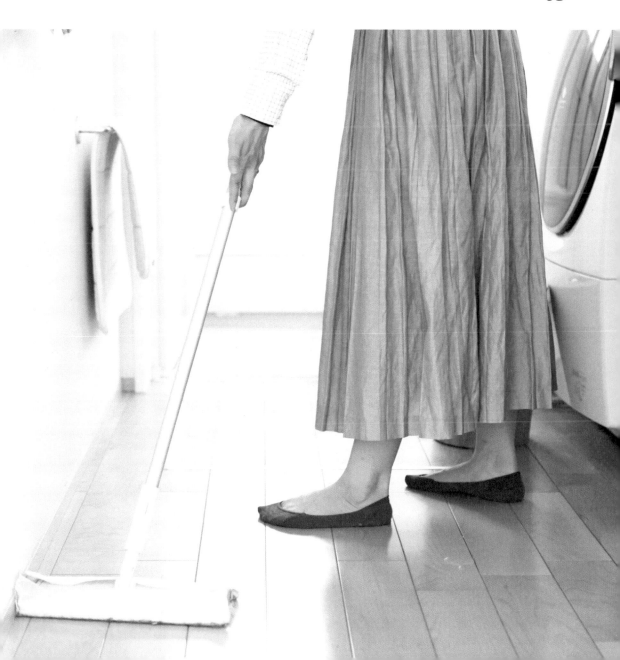

즐겁고 간편하게, 살림

무인양품으로 집안일을 하다

03

집안일이 수월한
무인양품 집

이전에 살던 집은 주방이 막혀 있어서 그곳에 있으면 마치 혼자 동떨어져 있는 기분이 들었다. 좁고 추운 데다가 대화할 수도 없었다. 안 좋은 기분으로 주방 일을 했다.

그런데 미타카 집의 주방은 완전히 다르다. 사방이 열려 있어서 주방에 있어도 외톨이가 된 기분이 들지 않는다. 오히려 나를 중심으로 우리 집이 돌아간다는 기분이 든다. 아내 특히 엄마는 주방에서 보내는 시간이 많다. 앞으로 살아갈 날을 생각하면 상당한 시간을 주방에서 보낼 텐데, 그런 만큼 주방은 가족과 자유롭게 대화를 나눌 수 있고 마음이 편해지는 장소여야 하지 않을까.

열린 공간 구조는 주방 일뿐만 아니라 청소하는 데에도 도움이 된다. 콘센트를 한 번 꽂고 한 층 전체를 청소할 수 있다. 또한 집안 어디에 있든 아이가 내 시야에 들어오는 것도 큰 장점이다. 마음 놓고 집안일을 할 수 있기 때문이다.

주방 일, 청소 등 집안일 부담이 어느 정도 줄어들자 스스로도 조금 달라졌다. 이렇게 좋은 집에 살면서 집을 더럽힐 수 없다는 마음이 생긴 것이다. 물론 청소나 정리정돈을 완벽하게 한다고 단언할 수는 없지만, 나름대로 신경 써서 깨끗하게 유지하고 있다.

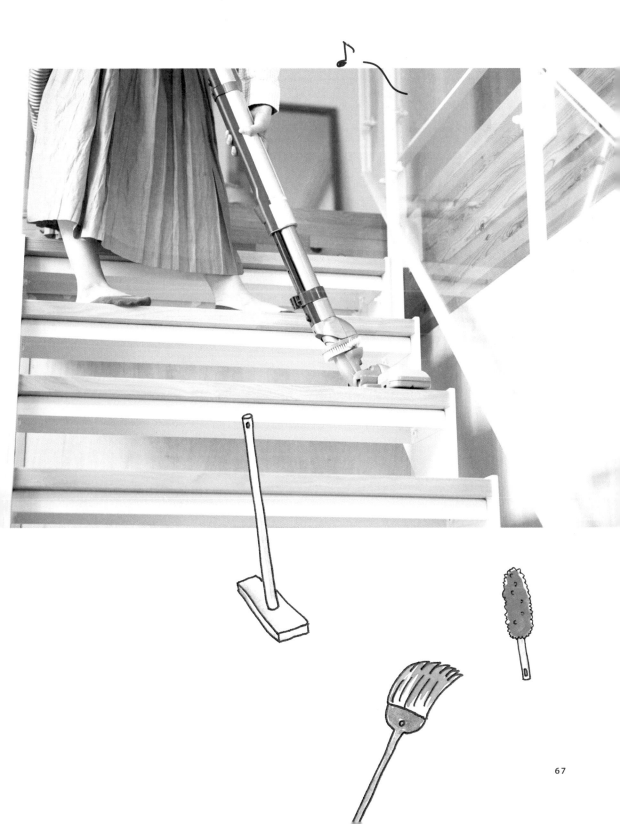

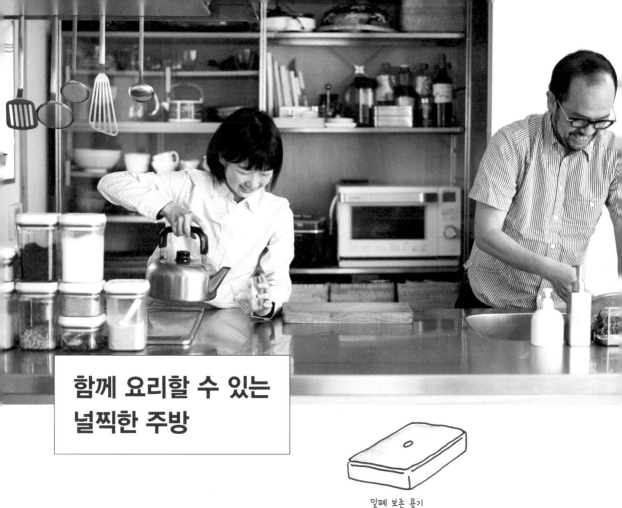

함께 요리할 수 있는 널찍한 주방

밀폐 보존 용기

무인양품 집의 주방 조리대는 널찍해서 1미터 길이의 물고기를 올려놓아도 여유가 있다. 집에 놀러 온 친구들이 주방에 들어와서 "도와줄까?"라고 물어보면 좁다며 사양하지 못하고 "응, 고마워!"라고 말할 수밖에 없다. 공간이 넓어서 부부가 오순도순 함께 식사 준비를 할 수 있다. 조리대는 살짝 더러워져도 그 나름의 멋이 있는 프로 사양 스테인리스 소재다. '주방이 이렇게 오고 싶은 곳이었나?' 하고 의문이 들 정도로 매력적으로 바뀌는 데 한몫한다.

주방 조리대 뒤로 선반이 있고 그 사이 폭은 1.2미터여서 여러 명이 주방에 들어가도 여유가 있다. 조리대에서 뒤돌아 한걸음만 내딛어 손을 뻗으면 닿는 곳에 대용량 선반이 있다. 조리대가 넉넉하고 통로가 넓어 주방 일을 보기 좋다.

피처

후크 · 마그넷식

그물국자

매셔

컵 350ml

주전자

아카시아 볼

집게 · 조리용

내 마음에 쏙 드는!
무인양품 주방 상품

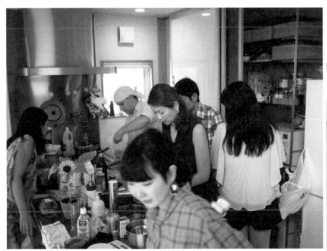

여러 사람이 들어와도 여유가 있다.

케탁 · 런천 매트

행주 12장 세트

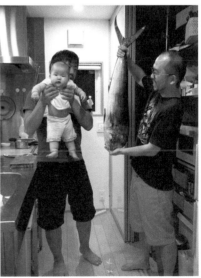

딸보다 큰 만새기도 올려놓을 수 있다.

바쁜 엄마에게 희소식!
밀폐 보존 용기와 식품

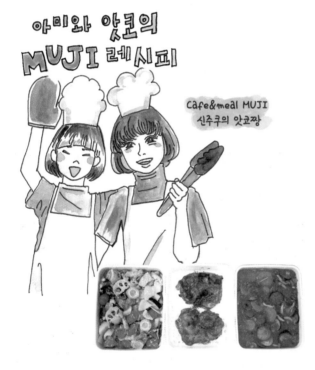

아미와 앗코의
MUJI 레시피

Cafe&meal MUJI
신주쿠의 앗쿄짱

엄마는 바쁘다. 일하는 엄마는 더 바쁘다. 무인양품 조리 재료로 빠른 시간에 간편하게 음식을 준비할 수 있다. 미리 만들어둔 음식을 밑폐 보존 용기에 담아 꺼내기만 하면 된다. 완벽하게 밀봉되어 냄새나 액체가 새지 않는다. 뚜껑 부분의 진공 밸브를 잡아당기면 '슉'하고 공기가 빠지면서 밀봉이 된다. 나는 중간 크기로 7개를 구입해 유용하게 쓰고 있다.

이웃집에 사는 친구 앗코와 반찬 레시피를 구상했다. 사실 대부분 앗코의 아이디어다. 그도 그럴 것이 앗코는 카페&밀 무지(Cafe&meal MUJI)의 직원이다. 전부 무인양품 재료로 만든 레시피다. 세 가지 요리를 만드는 데 45분밖에 안 걸리는 초간단 레시피다. 바쁜 엄마에게 딱 좋다.

정리

모든 요리를 간단하게!
밀폐 보존 용기로 요리하면 설거지양도 적다. 오븐에 넣어도 되고, 그대로 식탁에 올려도 된다. 무인양품 식품과 보존 용기는 환상의 짝꿍이다. 앗코, 고마워!

특별 레시피를 소개합니다!

미네스트로네 수프를 사용한 라따뚜이

재료 가지 —— 1개
당근 —— 1개
호박 —— 1개
설탕 —— 1작은술
토마토 통조림 —— 1개
미네스트로네 수프 —— 1봉지

1 야채를 자른다.
2 냄비에 넣고 볶는다.
3 적당히 달군 팬에 미네스트로네 수프를 넣는다.
4 토마토 통조림과 설탕을 넣어 끓이면 완성!

활용도가 높은 법랑 소재의 밀폐 보존 용기!

법랑이란 금속 소재 표면에 유리질의 유약을 발라 구운 것을 말한다.
단단하고 열전도율이 좋다. 디자인도 우수해서 인기다.

장점 1
냄새가 스며들지 않으며 모든 식재료를 보관할 수 있다.

장점 2
세균이 번식하지 않으며 보존 효과가 높다. 도시락통이나 장아찌통으로 사용해도 된다.

장점 3
불을 가하거나 오븐에 넣어도 된다.

장점 4
디자인이 우수해 법랑 그대로 식탁에 놓아도 된다.

장점 5
열전도율이 높아 빠른 시간에 데울 수 있다. 젤리 등을 빠르게 식힐 수 있다.

장점 6
금속 소재보다 식재료가 눌러 붙지 않는다.

장점 7
수성펜으로 법랑에 직접 '조림', '카레'라고 메모할 수 있고 지우기도 간편하다.

장점 8
베이킹 소다로 쉽게 얼룩을 제거할 수 있다.

밀폐 보존 용기로 간편하게 요리를 보존하자!

전부 무인양품 식품으로 대접하다

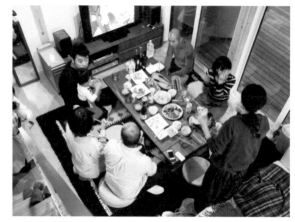

무인양품 식품만으로 집들이를 할 수 있을지 도전해보았다.

소스가 맛있는 베트남식 월남쌈. 월남쌈이 살짝 달긴 했지만 맛있었다.

태국식 야키소바 팟타이. 직접 만들자면 손이 많이 가는 요리지만, 무인양품 요리키트로 손쉽게 완성했다. 맛도 만족스러워서 다음에 또 만들어 먹기로 했다.

어린이 손님용 베이크드 치즈 케익. 케이크 팬도 들어 있어서 평소 베이커리를 만들지 않는 사람도 간단하게 만들 수 있다.

모니터 요원으로 선정된 기념으로 직장 동료들을 초대해 집들이를 하기로 했다. 날은 잡았고 다음 문제는 요리! 손님 대접 요리를 고심하던 찰나 번뜩 아이디어가 떠올랐다.
"전부 무인양품 식품을 이용해보자!"
이전부터 시도해보고 싶었는데 좀처럼 기회가 없었다. 무인양품 모니터 요원으로서 이번에야말로 도전해보기로 했다. 집들이 당일, 나는 준비한 요리를 선보였다. 무인양품으로만 만든 요리는 크게 호평을 받았다. 술잔이 오고가자 다들 기분 좋을 정도로 취기가 올라 즐거운 분위기가 이어졌다.

※ 전부 무인양품 상품을 제공받아 살고 있지만 식품과 옷은 자비로 구입한다.

집들이에 온 아내들이 꼽았다!
나무의 집 인기 포인트

BEST 3

아사코
나가노
대니

3위

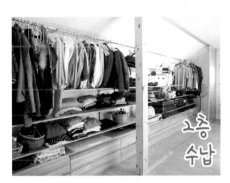

2층
수납

2층 수납공간

'대용량 벽면 수납뿐 아니라 전부 가릴 수 있는 점도 매력적이다.' '바람이 통하는 수납이라니 멋있어요.' 등 절대적인 지지를 받았다.

테라스 우드 덱

'오픈된 공간이지만 외부 시선이 절묘하게 차단된다.' '아이와 놀 수 있다.' '개집을 놓을 수 있겠다.' 등 다양한 꿈을 이룰 수 있는 공간으로 인기였다.

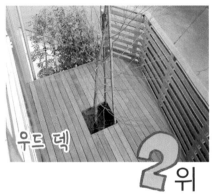

우드 덱

2위

1위

주방의 화이트보드

특별히 실험적으로 주방 선반 앞문에 화이트보드를 설치했다. 그동안 사용해본 소감을 이야기하자 '가족 간 소통 창구로 좋을 것 같아요! 낙서도 하고 좋은데요.' '레시피를 붙여둘 수 있겠어요.' 등 큰 호응을 얻었다. 서로에게 하고 싶은 말이나 간단한 일정 등을 적어두고 있다.

크리스마스 맞이하기

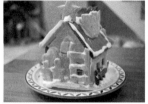 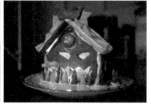

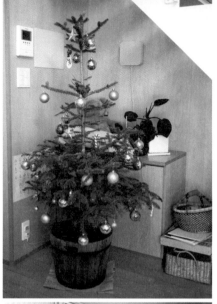

2013 '직접 만드는 학센 하우스'의 절반에 내가 장식을 더해 '해피 패밀리'로, 나머지 절반은 놋삐가 장식을 더해 '해피 패밀리 다크 사이드'로 만들었다.

2015 놋삐가 설명서도 보지 않고 만들었다. 마치 우리 집 같다. 통층 구조, 침대, 주방 전부 닮았다. 대단하다!

집 밖 현관에는 화관을 걸어 장식했다. 매년 같은 화관이지만 제법 크리스마스 분위기가 난다.

2013년 겨울, 미타카의 집에서 첫 번째 크리스마스를 맞았다. 출산일이 얼마 남지 않은 터라 남편과 단둘이 크리스마스 한정판 직접 만드는 학센 하우스를 구우며 오붓하게 보냈다. 학센 하우스는 '과자 집'이라는 뜻의 독일어다. 쿠키를 구워 집을 만들면서 크리스마스 분위기를 즐겼다.

이듬해 크리스마스에는 한 살이 된 딸을 돌보느라 과자 집을 만들 여유가 없었다. 친구에게 선물 받은 트리(실제나무)를 집 안에 놓고 딸이 여기저기 기어 다니는 틈을 타 장식했다.

2015년에는 다 구워진 쿠키를 조립만 하면 간단히 완성되는 학센 하우스 키트를 사려고 했다. 그런데 남편 놋삐가 직접 구워 만드는 키트를 사왔다.

좋은 꿈 꿔

Merry Xmas

손수 만드는
밸런타인 수제 초콜릿

딸이 태어났을 때부터 '언제쯤 함께 밸런타인데이를 준비할까?' 하고 즐거운 상상을 했다. 딸아이가 좋아하는 남학생에게 쿠키를 구워준다며 부산을 떨면 짓궂게 놀리는 상상 말이다. 2월 밸런타인데이 한정 판매 직접 만드는 트뤼프와 직접 만드는 초코 조각 쿠키를 구입했다. 초콜릿은 중탕하지 않고 집 안을 비추는 햇빛으로 녹였다.

그런데 이변이 발생했다. 딸에 이어 나까지 고열이 났고, 딸아이와 나는 독감 판정을 받았다. 놋삐는 그전부터 컨디션이 좋지 않았다. 온가족이 독감에 걸려 일주일 정도 외출을 자제했다. 집에서 휴식을 취하던 중에 제일 먼저 컨디션을 회복한 놋삐가 구입해놓은 키트로 초콜릿을 만들었다. 내가 만들어줬어야 했는데…. 남편, 고마워!

트뤼프

초콜릿 조각 쿠키

랩으로 돌돌 싸서 손으로 둥글게 뭉친다. 딸아이도 뭉치는 작업을 함께했다.

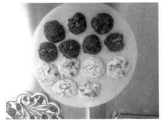 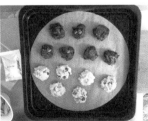

섞어준 다음 동그랗게 모양을 만들어 구우면 완성이다. 유명 커피 체인점 쿠키 못지않게 고급스럽다.

무인양품 식품 추천!

먹어보면 맛있어서 추천하지 않을 수 없는 무인양품 식품을 소개한다.

※ 일본 제품명을 기준으로 했다.

프라이팬으로 만드는 난

생 반죽을 프라이팬에 굽기만 하면 되는 난으로 놋삐가 요리했다. 평범한 카레도 특별하게 즐길 수 있다.

수제 간장으로 만든 마늘 간장

간장을 부어 하루 동안 재워두면 상상 이상의 마늘 풍미를 낸다. 평범한 간장이 고급스러운 맛으로 바뀐다.

직접 만드는 갸토 쇼콜라

온가족이 친정 나들이를 가기로 했다. 설레는 마음으로 전날 쇼콜라를 구웠다. 소요시간 40분이라고 적혀 있어서 반신반의했는데, 실제로 굽는 시간 20분 포함해서 40분 만에 완성했다. 참고로 먹는 데에는 10분도 걸리지 않았다.

※ 크리스마스, 밸런타인데이 시즌 한정 판매.

> Café&Meal MUJI 신주쿠 점의 앗코가 추천!

인기 → **버터 치킨 카레**
고수 → **게살 수프**

♥ 디저트 편 **아이싱 레몬 바움쿠헨**
스노우볼 쿠키

※ 아이싱 레몬 바움쿠헨은 계절 한정 판매.

장마, 가을비, 여름철 소나기 등 비가 자주 내리는 시기에는 세탁에 다소 어려움이 있다. 나는 건조기를 돌리면 생기는 주름이 싫어서 자연건조를 선호하기 때문이다. 게다가 우리 부부는 맞벌이를 하기 때문에 주말에 몰아서 세탁기를 돌리는 편이다. 일주일 분의 세탁물을 모으면 양이 엄청나다. 하지만 무인양품 집에 입주하고 나서는 어려움이 사라졌다.

무인양품 집은 빨래를 널 수 있는 공간이 많다. 처마가 딸린 테라스 우드 덱과 통층 구조인 집 안에는 빨래를 널어놓을 공간이 충분하다. '나무의 집'에 사는 사람들이라면 모두 공감할 것이다. 집 안에 빨래를 널면 집 안 온도가 상승해 겨울철에는 난방비 절약 효과도 있다.

빨래가 수월한 무인양품 집

무인양품 상품으로
세탁하다

다리미대
Simple is Best
접어서 보관할 수 있고 심플한
회색이다.

행거 사각형
튼튼해서 쉽게 망가지지 않는다.
많은 양의 빨래를 널 수 있고 바람
에 날아가지도 않는다.

팬츠·스커트용 3단 행거
매우 편리하고 공간을 많이
차지하지 않는다.

이불 집게
이불을 널 때 없으면 불편하다.

세탁용 행거
심플한 회색이고 질리지 않는
디자인이다.

매일매일 집안 청소

2층에서

1층으로

무인양품 인테리어 어드바이저에게서 "먼지가 날리므로 청소는 위에서 아래로 하는 게 원칙이다."라는 조언을 들었다. 나는 곧바로 청소기를 2층 수납함으로 옮겨놓았고 2층부터 청소하는 것으로 순서를 바꿨다. '2층 → 계단 → 1층' 순으로 하니 청소가 더욱 수월했다.

청소할 때 아주 유용한 무인양품 상품이 있다. 바로 <u>미니 핸디 자루걸레·신축 타입</u>이다. 길이를 조절할 수 있어서 막대 앞부분에 걸레나 스펀지를 끼워 손이 닿지 않는 곳도 깨끗이 청소할 수 있다.

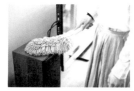

<u>핸디 자루걸레</u>로 집안 구석구석 먼지를 털어낸다. <u>미니 핸디 자루걸레 신축 타입</u>으로 손이 닿지 않는 천장 환풍기까지 청소할 수 있다.

변신

세탁실 바닥도 '자루걸레'로 깔끔하게 닦고, '욕실용 스펀지'로 교체해 욕실도 이어서 청소한다.

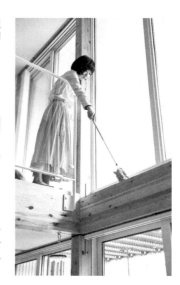

가끔 날 잡아 대청소

무인양품 '나무의 집'은 커다란 창문과 우드 덱이 핵심이다. 하지만 자주 청소하기 어렵다 보니 조금만 소홀하면 켜켜이 먼지가 쌓인다. 나는 신무기로 장착하고 대청소에 돌입했다. 얼마 전 창 닦는 데 탁월하다는 고압 청소기를 구매했다. 전기제품이다 보니 힘이 덜 든다. 창문이 새 것처럼 깨끗해졌다. 마음의 먼지까지 씻겨낸 듯한 기분이 든다.

우드 덱 바닥에 보이는 것은 먼지가 아닌 나무 잿물이라 사실 그대로 두어도 된다. 하지만 청소해주면 나뭇결이 선명하게 드러나 우드 덱의 매력이 산다.

적은 힘으로도 손쉽게 청소할 수 있는 고압 청소기. 바지를 걷어붙이고 맨발로 우드 덱을 물걸레질하며 청소 중이다.

폴더블 케이스로 여행 준비

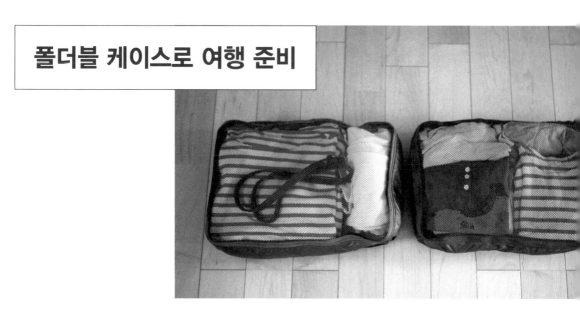

친정집이 지방에 있어서 한 번 가려면 대대적으로 짐을 싸야 한다. 게다가 딸아이 용품까지 더해지니 세 식구 짐이 만만치 않다. 짐을 쌀 때에는 요령이 필요하다. 침대 밑 수납(P57 참고)에서 등장했던 폴더블 케이스(P127)가 또다시 등장한다. 한 명당 케이스 하나로 짐을 나누어 수납한다. 꽤 많은 양을 수납할 수 있고 내용물 파악도 쉽다. 압축 주머니보다 여닫는 게 손쉽다.

색상과 크기가 다양하여 사람별로 나누어
수납하기 좋다.

한가득

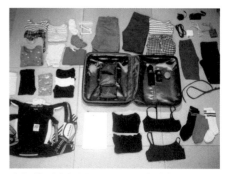

쌌던 짐을 펼치면 양이 상당하다. 기내용 캐리어에 수납하면
딱 좋다.

이거야!
男無印
남자가 고른 무인양품
Best Selection ★

안녕하세요. 미타카의 집 모니터 요원. 수염과 안경이 매력 포인트인 놋삐입니다. 제 사진을 보고 '정원 가꾸기보다 더 신경 써서 가꾸어야 할 건 따로 있지 않나?'라고 생각하는 사람도 있을 거예요. 지금 당신이 떠올린 '그것'에 대해 이야기해보려 합니다.

매장에서 헤어 케어 관련 제품을 구입할 때 직원에게서 "트러블 두피군요."라는 말을 종종 듣습니다. 배려 차원에서 하는 말이겠지만 저는 오히려 기분이 상하더군요. 저는 트러블 두피가 아닌 유전이거든요. 헤어 케어는 살짝 거북해요. 그렇지만 저는 유전이라고 받아들인 이후로 늘 모발을 신경 써서 관리했어요. 여러 헤어 제품을 사용해보기도 했습니다.

헤어 케어 브러시

"머리숱도 없는데 왜 브러시가 필요하지?"라고 의아해하지 말라. 두피를 제압하는 자가 모발 건강을 제압하는 법이다.

회복HP(헤어 포인트): 4

경도: 5
명중률: 5
빈도: 5
효과: 4
헤어케어에 대한 진정성: 4

헤드 스파

꺼내서 보여주면 누구나 흥미로워하는 제품이다. 실용성보다 화제성이 뛰어난 '헤어 케어 업계의 스타'다. 한 번 써보면 지금껏 느끼지 못한 감각에 계속 쓰게 된다.

회복HP(헤어 포인트): 미지수

경도: 5
명중률: 3
빈도: 3
효과: 4
이차원값: ∞

두피 케어 브러시 하드

손에 쥐었을 때 착 감겨서 좋다. 집중 관리가 필요한 부분을 제대로 자극할 수 있다.
※ 판매 종료

회복HP(헤어 포인트): 4

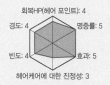

경도: 4
명중률: 5
빈도: 3
효과: 5
헤어케어에 대한 진정성: 3

정리

제 머리숱과는 별개로 정원에는 사향 꽃이 활짝 피었습니다. 계속 이대로 쑥쑥 자라면 좋겠어요. 꽃도 제 머리카락도요!

미용 아이템 소개

집, 가구, 조리 도구는 물론이고 미용제품까지
무인양품으로 해결하고 있다. 아주 만족스럽게!

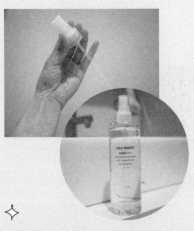

✧ 호호바 오일

딸아이 피부는 병원에서 처방받은 크림을 발라
도 몸 전체에 각질이 일 정도로 심각하게 건조
하다. 크림을 바른 다음에 호호바 오일이나 말
기름을 바르면 수분이 날아가지 않아 좋다는 이
야기를 듣고 시중에 나온 무인양품 미용제품을
찾아보았다. 200ml에 20,500원! 호호바 오일치
고는 저렴한 편이다. 호호바 오일을 바르고 나
서부터 딸아이의 건조한 피부가 상당히 좋아졌
다. 강력 추천!

✧ 스프레이 헤드

오전에는 출근 준비로 바빠서 화장수 바를 시간
조차 없다. 늘 시간과의 싸움을 하는 사람에게
추천하는 제품이다. 통에 스프레이 헤드를 부착
하면 3초 만에 얼굴 전체에 뿌릴 수 있다. 시험
삼아 손에 여섯 번 정도 뿌려봤는데 의외로 분
출되는 양이 적다. 화장수 절약에도 도움이 된
다. '좋아요' 400만 개!

✧ 코튼 퍼프

무인양품 코튼 퍼프는 양이 두툼한데도 3,000원
이라는 합리적인 가격이다. 나는 형태가 잘 흐트
러지지 않는 사이드 실 타입을 주로 쓴다. 분할
형 코튼, 코튼 컷트 등 타입이 다양하니 자신에
게 걸맞은 제품을 구입한다.

아이와 함께하는 생활
무인양품으로 육아를 하다

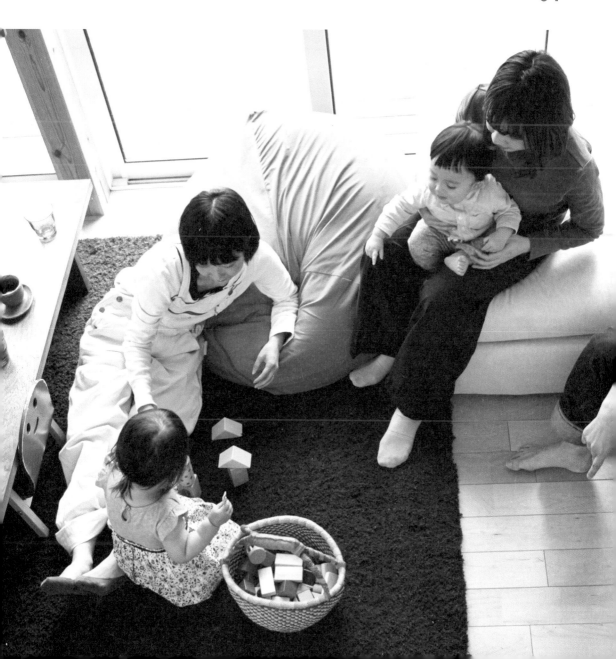

아이도 엄마도 즐거운 시간

무인양품 집은 방을 구분하는 벽이 없는 대신 투명한 칸막이가 있다. 그래서 집 안 어디에 있든 딸아이가 어디에 있는지 한눈에 알 수 있다. 친구들이 종종 아이를 데리고 놀러 오는데, 다들 만족하며 집에 돌아간다. 아이는 아이들끼리, 어른은 어른들끼리 마음 놓고 시간을 보낼 수 있기 때문이다. 아이를 시야에 두며 여유롭게 시간을 즐길 수 있다.

아이들은 큰 창문으로 밖을 내다보거나 2층 아크릴 창으로 1층을 내려다보는 걸 좋아한다. 호기심을 자극해서인지 초롱초롱한 눈으로 집 안을 활보하며 노는데, 마치 아이가 '집과 함께' 노는 듯 보였다. 우리 집에 놀러온 아이들이 즐겁게 지내는 모습을 보면 무인양품 집은 '아이도 즐거운 시간을 보내는 집'인 것 같다.

한편 무인양품의 임부용품과 육아용품이 내게 큰 도움이 되었다. 기능성이 좋아 잦은 세탁에도 쉽게 해지지 않았다. 첫 임신과 출산으로 어떤 용품이 편리한지 몰라 막막했는데 무인양품이 제때제때 '이런 제품이 편리하고 좋다.' 하고 추천해주는 것 같아서 좋았다.

보통 임부복은 사용기간이 짧은데 무인양품에서 나온 임부복은 산전·산후·수유기·평상시에도 즐겨 입을 수 있는 기능성과 디자인을 갖추었다. 임신 및 출산에 어떤 제품을 선택해야 할지 고민이라면 무인양품에서 준비해보길 바란다(P94 참고).

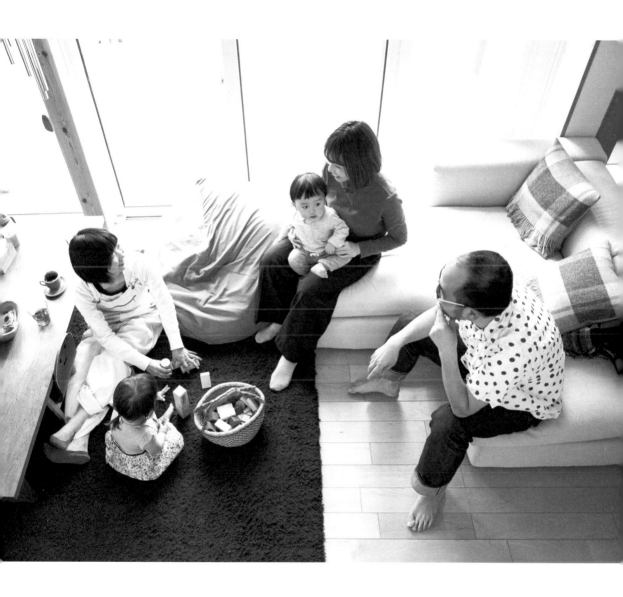

침대를 주방 앞으로 이동!

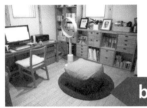

before

예전 내 작업 공간. 한가운데 놓인 소파는 자그마한 휴식공간이었다.

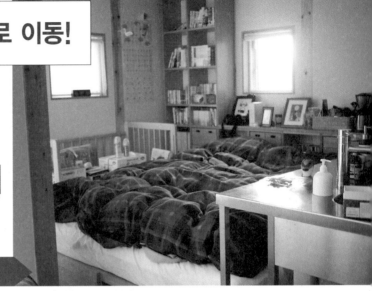

after

신생아 맞이하기

무인양품 아기 침대는 렌탈제품(한국은 해당되지 않음)만 있다. '좋은 제품을 공유하자'는 취지로 기한을 한정한 것이라고 한다. 결론부터 말하자면 빌린 것에 200% 만족한다. 딸아이가 대부분 부부 침대에서 잤기 때문이다.

입주한 지 1년이 지나 드디어 무인양품 집에 우리 가족이 한 명 늘었다! 딸아이 탄생과 함께 가구를 재배치했다. 주방 앞 공간에 아기 침대와 부부 침대를 놓았다. 우유를 먹일 때마다 2층 침실에서 주방까지 오르락내리락하기 힘들 테니까. 한밤중에 먹여야 할 때도 있을 테고 말이다. 주방 싱크대 아래 수납과 침대 아래 수납을 따로 빼내어 아슬아슬하게 세 사람 침대가 놓일 공간을 확보했다. 침대를 놓으니 아주 훌륭한 동선이다!

드디어 아기 침대가 도착했다. 실물로 보니 생각했던 것보다 2배는 컸다. 구입하지 않고 빌리기로 한 건 잘한 선택 같다. 본래 주방 앞 공간에 있던 내 책상은 거실 현관 옆(침대 발치)으로 옮겼다. 일어나자마자 책상에 앉을 수 있는 최적의 위치다.

어서 오렴

둥둥

welcome my baby

아이 탄생을 기다리며 모빌 장식을 만들었다. 설레는 기분을 담아!

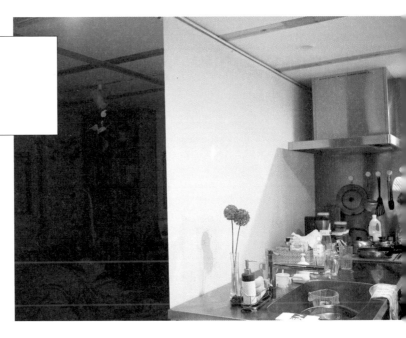

롤 스크린으로 방을 만들다

침대를 주방 앞 공간에 빈틈없이 딱 맞추어 놓고 나니, 싱크대와 침대가 너무 가깝다는 문제가 발생했다. 고민 끝에 싱크대와 침대 사이에 롤 스크린을 설치하기로 했다. 롤 스크린을 설치하니 물이나 기름이 침대에 튀는 일을 막을 수 있었다. 빛 차단 효과도 있어서 남편과 아이가 자는 중에도 주방에서 일할 수 있었다. 우리 집에는 '방'이랄 게 없는데, 롤 스크린을 설치하니 침실이 생긴 듯했다. 무인양품 집에서는 간단한 시공으로 개인용 방을 금세 만들 수 있다.

롤 스크린과 기둥 사이에 커튼을 달았다. 천장에 구부러진 레일을 달아 양쪽을 닫으면 순식간에 '방'이 된다. 커튼을 치고 차분하게 수유할 수 있어 좋았다. 양쪽을 개방하면 원래대로 오픈된 공간이 된다.

롤 스크린을 프로젝터로도 사용할 수 있다.

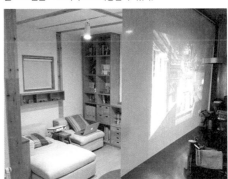

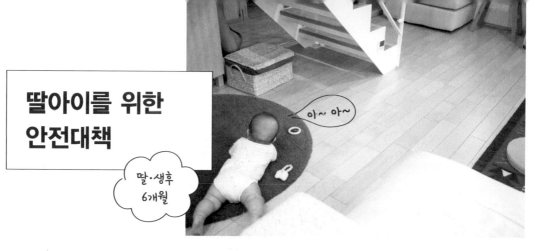

딸아이를 위한 안전대책

딸·생후 6개월

딸아이는 쑥쑥 크는 만큼 움직임도 활발해졌다. 행동 범위가 점차 넓어진 딸아이를 위해 남편과 나는 안전 대책을 세우기로 했다. '안전 대책'이라고까지 말하는 이유는 생후 6개월쯤 일어난 사건 때문이다. 기어가던 딸아이 머리가 그만 계단 밑 모퉁이에 낀 게 아닌가! 너무 놀란 우리 부부는 당장 안전 대책을 논의했다.

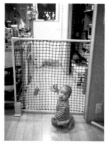

그물과 테두리는 100엔 숍에서 구입했다. 그물은 반드시 단단하게 고정하자.

어디서부터 어떻게 해야 할지 고민하던 중 '세로의 집'(P114 참고)에서 힌트를 얻었다. 시중에 판매되는 발포 스티로폼으로 모서리를 감싼 것을 보고 곧바로 우리 집에도 적용했다. 곳곳의 모서리가 폭신폭신해졌다.

엉금엉금 기어서 줄곧 내 뒤를 쫓는 딸을 보며 흐뭇한 미소를 짓다가도 주방까지 따라오면 참 곤란했다. 위험한 상황이 여러 번 연출되기도 했다. 자칫 기름이라도 튀면 큰일이기 때문에 놋삐가 주방 입구에 바리게이트를 설치해 아예 출입을 막았다. 이때 바리게이트의 그물은 핀으로 단단히 고정해야 한다.

아기 침대 아래에 쏙쏙!

딸·생후 2개월 반

분유 만들기가 쉽다는 이유로 침대를 주방 앞으로 옮겼는데, 딸아이는 생후 2개월 반부터 모유 수유만 하게 되었다. 분유 만들 필요가 없어서 침대를 다시 2층으로 옮겼다. 딸아이는 부부 침대에서 주로 자기 때문에 내 작업용 책상도 1층에서 2층 침대 옆으로 옮겼다.

1층 주방 앞에 아기 침대는 남겨두고 원형 러그를 깔아 아이 공간으로 꾸몄다. 요리하면서 딸아이를 지켜볼 수 있다. 아기 침대 아래에는 의류 케이스(P125) 3개가 딱 들어간다. 딸아이 옷을 이곳에 수납한다.

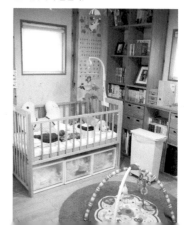

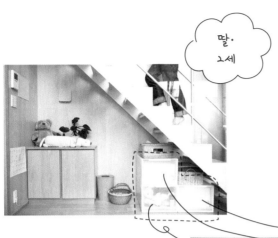

딸.
2세

아기 침대를 반납하면서 침대 아래에 있던 딸아이 물건을 계단 아래로 옮겼다. 종이 가방으로 의류 케이스(P125) 안에 칸막이를 만들었는데, 물건을 넣다 뺐다 했더니 금세 흐물흐물해졌다. 결국 칸막이 케이스를 구입해 깔끔하게 정리했다. 높이를 조절할 수 있어서 물건이 흐트러지지 않아 훨씬 안정적으로 보관할 수 있다. 진작 구입할 걸 그랬다.

높이 조절 칸막이 케이스(P126) S사이즈와 L사이즈를 사용했다. 상품 겉면에 취급설명서와 치수가 표시되어 있어 고르기 쉽다.

이거
마음에
들어.

세 살이
되었어요.

아이 장난감은 바구니에 넣어 보관한다. 간편하게 꺼낼 수 있고, 정리도 쉽다. 인테리어 용품으로도 훌륭하다.

삼베 다다미 위에서 뒹굴뒹굴

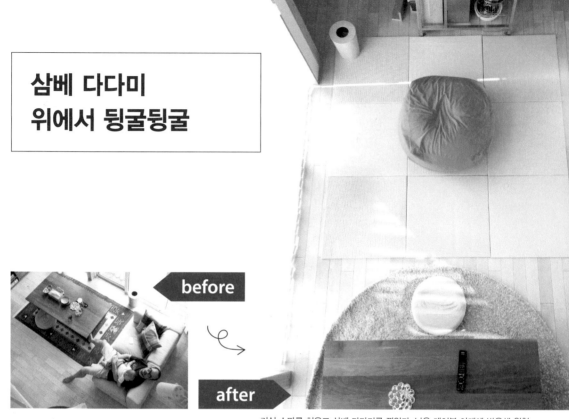

before

after

거실 소파를 치우고 삼베 다다미를 깔았다. 낮은 테이블 아래에 밝은색 원형 러그를 놓았다. 바닥 매트를 밝은색으로 통일시키면 공간이 더욱 넓어 보인다. 짙은 색 가구와 대비시켜 고급스러운 분위기를 연출했다.

거실에 있던 소파를 주방 앞 공간으로 옮겼다. 이곳에 앉아 롤 스크린으로 홈시어터를 즐기기도 한다. 이곳이 남자의 공간이라는 걸 확실히 알겠다.

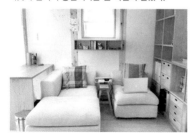

앞에서 주방 앞 공간과 계단 아래를 내가 어떻게 꾸몄는지 말했다. 그런데 나와 딸이 친정에 가 있는 동안 남편 놋삐가 거실 가구배치를 바꿔놓은 게 아닌가. '남자의 공간'을 테마로 바꿨단다. 그런데 결과적으로 근사한 육아 공간으로 바뀐 것 같아 마음에 든다. 아이가 자유롭게 놀 공간이 더 넓어졌다. 아이와 어른이 함께 뒹굴거릴 정도다.

아기용 매트리스 위에 아기용 야뇨 시트와 아기용 침대 패드를 깔았다. 흡수력이 좋아 땀이 많은 딸아이가 깨지 않고 꿀잠을 잔다.

돌이 지나자 딸아이는 잠을 자는 동안에도 활발하게 움직였다. 잠버릇이 심해 혹시라도 떨어질까봐 침대에서 재울 수 없어서 거실에 아기용 침구를 깔아 낮잠을 재웠다. 편안한 휴식공간에서 아기 침실로 바뀌었다.

그로부터 6개월 후, 소파를 거실로 다시 옮기고 삼베 다다미를 주방 앞 공간(P49 참고)으로 가져왔다. 삼베 다다미를 깔아두면 어디든 휴식공간으로 꾸밀 수 있다.

주방 앞 공간에 놓은 삼베 다다미 위에서 이모 나탈리와 노는 딸.

거실 TV선반 옆에 놓은 주방놀이 장난감으로 소꿉놀이를 하고 있는 딸. 성장과 함께 행동 범위가 점차 넓어지고 있다.

나중에 딸아이가 크면…
미래 방 배치도

우리 집은 막힌 공간이 없다(물론 화장실과 욕실은 제외). 지금은 편리하고 쾌적하지만 딸이 사춘기가 되면 조금은 바뀌어야 하겠지? 나 역시 사춘기 때 혼자만의 시간을 가지면서 여러 가지 창작활동에 매진했었으니까.

무인양품 집은 건축 골격인 '스켈리턴(skeleton)'과 조합 가능한 '인필(infill)'을 자유롭게 구성할 수 있어서 방 배치가 자유자재다. 좋아하는 공간에 칸막이를 넣거나 뺄 수도 있다.

개집

멍!멍!

1F

현재 남편의 작업 공간이자 딸의 놀이방인 '주방 앞 공간'. 그곳에 수납 선반만 두고 전부 2층으로 옮기고 강아지와 마음껏 놀 수 있는 공간으로 꾸미고 싶다.

지금은 온가족이 함께 자지만 언젠가는 딸이 "내 방에서 혼자 자고 싶어."라고 말할 날이 올 것이다. 현재 휴식공간인 곳에 문을 달고 통층 구조 옆에 옷 수납장을 놓아 '아이 방'을 만들어주고 싶다. 방 안에서 일러스트를 그리거나 좋아하는 남학생에게 러브레터를 쓰겠지?

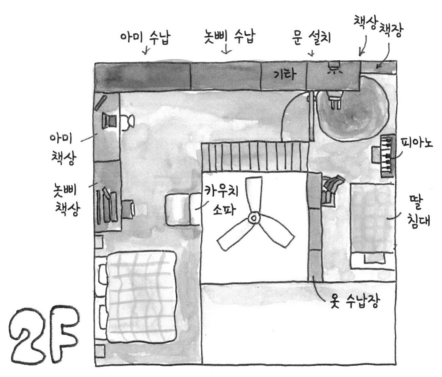

딸이 크면 이렇게 하고 싶어.

나중에 딸이 크면 현재 휴식공간으로 사용하는 곳을 딸의 방으로 만들어줄 생각이다. 벽 수납공간을 줄여 공간을 확보한 다음에 칸막이 대신 가구로 방을 구분해줄 생각이다. 통층 구조의 공기 흐름이 차단되지 않도록 주의해야겠지만…. 딸아이가 조금 크면 강아지도 키우고 싶다. 딸아이와 하고 싶은 버킷리스트가 점점 늘고 있다. 무인양품 집에서의 하루하루가 너무 즐겁다.

무인양품 임부&육아용품

임신 중 임부용품부터 임신 후 육아용품까지 무인양품에는 질 좋은 제품이 가득하다. 그중 실제로 사용해보고 정말 좋았던 제품을 소개하겠다. 참고로 내가 임부복을 고르는 기준은 '산전 산후는 물론이고 평상시에도 입을 수 있는 옷'이다.

평범하지만 맛있다.

디카페인 음료

임신 중이나 수유기에는 카페인을 되도록 섭취하지 않는 것이 좋다. 적은 양의 카페인은 괜찮다지만, 나는 그래도 걱정이 되어 루이보스 티만 마셨다. 그런데 루이보스 티만 마시다 보니 금세 질려버렸다. 무인양품은 양질의 티백을 판매하고 있다.

드립식 커피 디카페인

디카페인이라서 걱정 없이 커피를 즐겼다. 시중에 판매되는 카페인레스 커피는 비싼 데다가 특별히 맛있지도 않다. 무인양품의 드립식 커피 디카페인은 가격 대비 품질이 정말 좋다.

마터니티 파자마

산전, 산후, 수유기, 평상시 등 오래 입을 수 있는 실내복이다. 허리 사이즈는 끈으로 조절 가능하며 질리지 않는 디자인이다. 착용감이 좋아 구매한 지 2년이 지난 지금도 입고 있다.

굿핏스니커인 발가락 양말

하반신을 따듯하게 유지하고 과식하지 않으면 자연치유력을 높일 수 있다고 한다. 나는 체온을 올려주는 제품에 매료되었다. 임산부를 위한 면 혼방 건강 양말이다.

마터니티 쇼츠

다소 입기 꺼려지는 모양새다. 하지만 배를 따뜻하게 해주고 조이지 않아 임산부에게 좋다. 비슷한 시기에 임신 중이던 친구도 입고 있는 걸 보고 괜히 반가웠다. 전국에 있는 임산부 중에 같은 쇼츠를 입고 있는 사람이 많을 거라 상상하며 은밀한 유대감을 느꼈다.

함께 입는 나일론 다운 퀼팅 코트

임산부 코트는 만삭일 때에도 앞 단추를 닫을 수 있는 걸 골라야 한다. 갓난아이가 태어난 다음에는 옷에 달린 케이프를 채워 아이를 감쌀 수 있다. 디자인도 예뻐서 아이를 낳고도 즐겨 입었다. 임신 중이나 출산 후에는 엄마의 체온이 평소보다 높기 때문에 코트 안의 솜털양이 적은 편이다. 무인양품의 세심한 배려가 돋보인다.

담요

포대기로도 좋다. 촉감이 좋아 푹신 소파나 원형 러그 위에 깔고 딸을 눕힌다.

곰 모양 딸랑이

흔들면 딸랑딸랑 경쾌한 소리가 난다. 아직 물건을 잡지 못했을 때 딸아이 팔에 끼워주었는데, 소리 나는 게 신기한지 스스로 팔을 흔들어 대는 모습이 아주 귀여웠다. 딸랑이를 가지고 노는 동안 우리 부부는 잠시 달콤한 휴식을 취했다. '딸랑딸랑' 소리를 따라 말하며 딸아이와 눈을 맞추며 함께 웃곤 했다.

배냇저고리

세탁을 해보니 타사 브랜드와 뚜렷한 차이를 알게 됐다. 타사 제품(일본산)은 천이 뻣뻣해지는 반면 무인양품 제품은 부드러움을 유지했다. 차이점을 확인한 후로는 무인양품 내의만 입히고 있다.

2WAY 커버올

2WAY 커버올은 겨울철 내의 위에 입히는 제품이다. 버튼 뒤쪽이 흰색과 검은색으로 교차되어 있어서 잘못 채우는 일이 없다. 겨울철 차가운 공기를 피해 빠르게 옷을 갈아입힐 수 있다. 아이가 감기 걸리지 않길 바라는 엄마의 마음으로 생각해낸 디자인이 아닐까? 만 1세부터는 파마자로 입히고 있다. 다양하게 활용 가능하다.

바스 타월

목욕 후에 사용하기도 하고 아기 침대에 깔기도 한다. 기저귀를 갈다가 더러워지면 간편하게 교체할 수 있어 자주 애용한다.

나무 컬러 블록

컬러가 없는 블록도 있다. 아이 손바닥 크기여서 아이가 쉽게 잡을 수 있다.

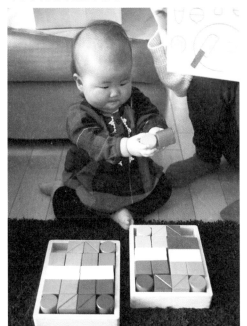

지도를 그려보자 욕실 포스터

딸이 만 1세였을 때 구입했다. 지역 특산물을 손으로 가리키며 놀거나 별도로 구매한 욕실 포스터용 그림 세트로 욕실 벽에 선을 그으며 놀았다. 지도 외에 글자핀도 있다.

원목 소꿉놀이 세트

특히 버섯이나 이파리를 만져보면 부드러워서 깜짝 놀랄 것이다. 동글동글한 형태에서 제작자의 배려가 느껴진다. 이 외에도 디저트 세트 같은 다양한 소꿉놀이 세트가 있다. 전부 갖고 싶을 정도로 탐이 난다.

COLUMN

정말로 좋은 제품이라
마구마구 소문내고 싶다!

선물하고 싶은 무인양품 제품

사람 망치는 소파 '푹신 소파'

두말할 것도 없이 편하다. 홋카이도에 계신 부모님께 2개를 보내드렸다. 나중에 소파에 파묻혀 아무것도 할 수 없게 되었다며 사진을 보내주셨다.

신혼부부에게 '조리 도구 일체'

국자, 뒤집개, 그물국자, 집게, 코스터, 런천매트를 세트로 선물한 적이 있다. 조리 도구 같은 경우 급한 대로 100엔 숍에서 구매해서 10년 정도 쓰는 사람도 있을 것이다. 그런데 뛰어난 기능성이 있는 제품을 세트로 구비해두면 사용도 간편하고 주방에 통일감을 주어 세련된 분위기를 연출할 수 있다.

출산선물로 '신생아 페어'

정말 매일매일 사용하던 제품이다. 타사의 제품과는 비교할 수 없는 촉감이다. 자주 빨아도 해지지 않고, 버튼의 컬러 등 엄마를 세심하게 배려하는 제품이다.

카페에서 사용하는 우수 제품 BEST 3

이웃주민 Café&Meal
MUJI의 앗쿄가 추천

물푸레나무 트레이
카페의 정식 메뉴를 올려내놓는다. 물푸레나무 트레이에 올려놓기만 해도 맛있어 보이는 효과가 있다.

내열 유리 포트
포트(S)는 사기 주전자와 달리 속이 보여서 얼마만큼 남았는지 알기 쉽다. 따르기 쉽고 설거지하기도 쉽다.

사발
사발(L)은 푸른빛이 도는 백자 그릇으로 손에 들기 적당한 크기에 내구성이 우수하다. 어떤 요리를 담아도 잘 어울린다.

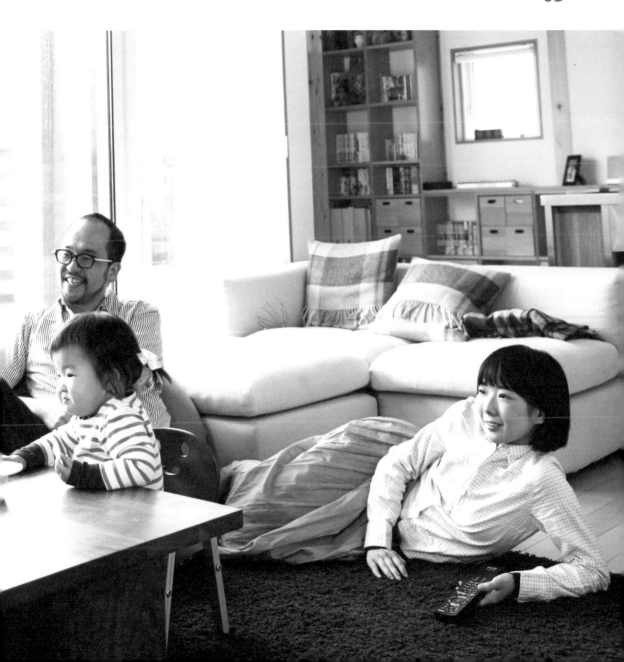

살기 좋은 집이 선물한
즐거운 생활

무인양품 집은 바람이 잘 통한다. 모든 벽에 창문이 있어서 자연스럽게 바람이 지나간다. 여름은 여름대로, 겨울은 겨울대로 쾌적하게 지낼 수 있다. 냉난방기를 켜기는 하지만 최소한만 틀어놓고 나머지는 계절과 자연에 맡긴다.

또한 무인양품 집은 원하는 대로 얼마든지 용도 바꾸기가 가능하다. 딸의 성장과 더불어 공간에 변화를 주며 가족과 함께 오래오래 살아갈 생각이다.

미타카에서 '살기 좋은 점'을 꼽으라면 이웃과의 관계를 빼놓을 수 없다. 이웃과 좋은 관계를 유지할 수 있게 된 데에는 테라스 우드 덱의 역할이 컸다. 우드 덱은 적당히 폐쇄적이면서도 개방적인 공간이다. 테라스 너머로 이웃과 이야기를 나누거나 동네 아이들을 초대해 물놀이를 하는 등 이웃과 이어주는 연결고리가 되었다. 이웃 아이들이 딸과 친형제처럼 놀아주어서 우리 부부도 자연스럽게 이웃과 교류하게 되었다.

미타카의 무인양품 집은 이제 '살기 좋은 집'이라는 기능적인 역할을 넘어 우리에게 '즐겁고 유쾌한 삶'을 선물한 듯한 기분이 든다.

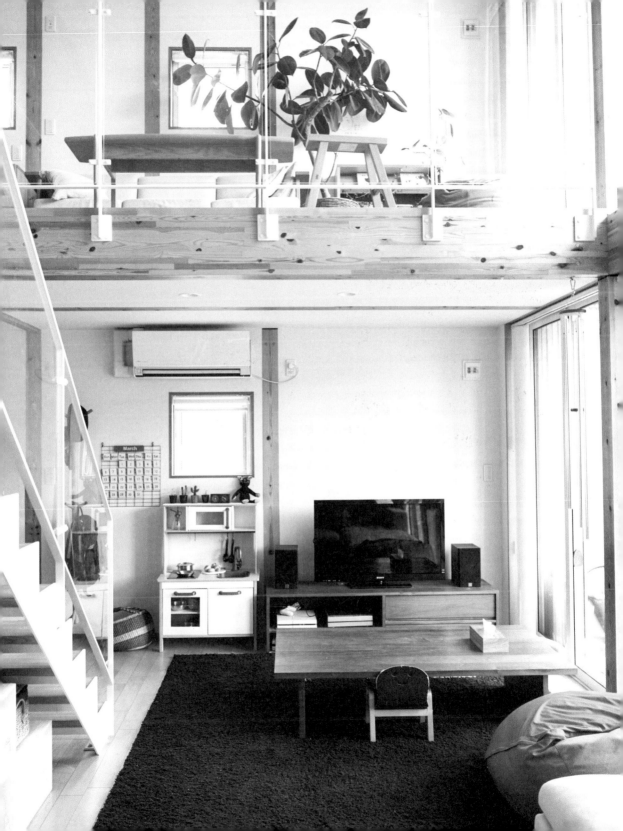

자연을 이용해
알맞은 온도의 집으로!

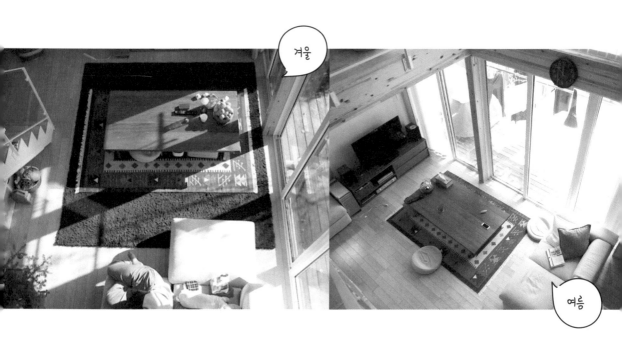

겨울

여름

새로운 집에 이주하고 1년간 가장 주목하는 건 생활비가 아닐까. 특히 전기료! 무인양품 집은 무료에 무제한인 자연을 활용하는 구조다. 즉 빛과 바람으로 공기를 조절한다. 겨울은 태양열을 집 안에 모아 낮 시간 동안 따뜻하게 하고, 여름에는 창문을 열어 바람을 통하게 한다. 그래도 춥거나 더울 때에만 냉난방기의 힘을 빌린다.

집은 마치 커다란 보온병처럼 열심히 모은 따사로운 햇살과 신선한 공기를 오래 품어 철저하게 단열한다. 한 번 따스해진 집 안은 오랜 시간 난방 없이도 따뜻함이 유지된다. 외부가 무더울 때에도 집 안에 미치는 영향은 적으며 아침에 모은 냉기와 냉난방기의 서늘한 바람이 집 안을 쾌적하게 유지한다. 이것이 바로 무인양품 집의 단열 온도 시스템 '+AIR'이다.

무인양품 집은 '스켈리턴(skeleton)'의 건축 골격과 '인필(infill)'로 자유롭게 조합할 수 있다. 여기에 태양과 바람으로 공기를 컨트롤 하는 '+AIR'를 더해 크게 세 개의 틀로 구성되어 있다. 그래서 각각의 집마다 장소, 크기, 입지, 각도를 계산해 창문의 위치를 결정해 구성할 수 있다.

쾌적한 생활을 위해 블라인드나 낙엽수를 놓는 등 다양한 시스템을 더하면 좋다. 각각의 집마다 쾌적한 온도를 실험한 후 "당신의 집 전기료는 연간 얼마이므로 절약을 위해 이 시간대에는 창문을 열어두세요."와 같은 조언을 준다.

여주를 키운다

여름에 생기는 그린 커튼. 지구를 위해 할 수 있는 작은 실천! 맛도 좋다.

낙엽수를 키운다

여름에는 잎이 풍성한 나무 그늘 아래에서 쉬고, 가을겨울에는 잎이 떨어지는 걸 보며 사색에 잠길 수 있다.

발을 건다

탈 부착할 수 있어서 햇살을 조절할 수 있다. 운치 있는 여름을 맛볼 수 있는 조상들의 지혜다.

겨울에는 블라인드를 열어둔다

햇살은 천연 난방 효과가 있다. 햇빛이 강한 시간대에는 블라인드를 걷어 실내에 열을 모아둔다.

냉난방기를
하루 종일 켜도 된다?!

입주한 지 얼마 되지 않아, 무인양품 직원에게서 "냉난방기를 켜둔 채로 지내는 게 좋아요."라는 조언을 받았다. 그럴 리가…! 전기료 폭탄을 각오하고 조언대로 냉난방기를 계속 켜두었다. 어찌나 쾌적하던지! 심지어 전기료도 생각보다 적게 나왔다.

겨울은 1층 냉난방기 온도를 20℃로 설정해 켜둔다. 여름은 2층 냉난방기 온도를 28℃로 설정해 켜둔다. 통층 구조여서 따뜻한 공기가 위로 올라가고, 선선한 공기가 아래로 내려가기 때문에 사계절 내내 냉난방기 한 대로 집 안 전체의 온도를 조절할 수 있다.

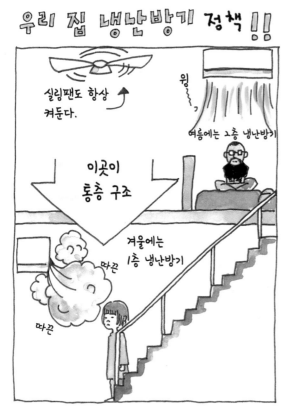

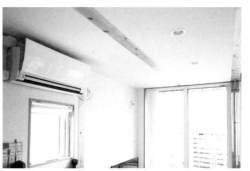

겨울철에 켜두는 1층 냉난방기. 통층 구조 근처에 설치되어 있어서 효율적이다.

여름철에 켜두는 2층 냉난방기. 안쪽 깊은 곳에 있어서 냉기가 1층까지 닿지 않는다. 때때로 1층 냉난방기를 보조로 켜둔다.

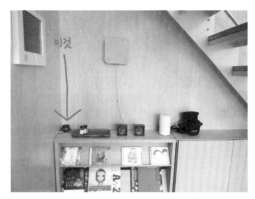

집 안 곳곳에 '온도토리'라는 온도측정기를 설치하여 시간별로 온도를 기록하고 있다. 무더웠던 2015년 8월 그래프를 공개한다.

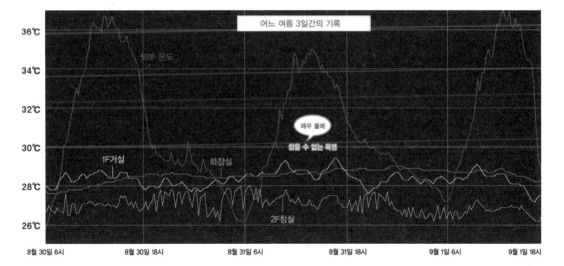

외부 온도가 37℃에 가까울 정도로 올랐지만, 실내 온도는 30℃를 넘지 않았다. 냉난방기 바람이 닿지 않는 화장실도 29℃를 넘지 않았을 정도로 집 안 전체가 쾌적함을 유지했다.

남향으로 난 창문 때문에 2층이 덥지 않으냐며 궁금해 하는 사람이 많은데, 2층은 냉난방기를 항상 켜두기 때문에 1층 거실보다 온도가 낮다. 1층 냉난방기를 켜지 않아도 1층과 2층의 온도차는 1℃ 이하이고 평균치도 1.4℃밖에 되지 않아 쾌적한 상태를 유지하고 있다. 그래프를 보면 외부 온도의 영향을 받지 않고, 완벽하게 열을 차단한다는 것을 알 수 있다. 더욱이 1층까지 쾌적하게 공기가 순환된다니… 히트다 히트!

냉난방기를 항상 켜두어도 전기료는 이만큼!

전력회사와의 계약 내용
- 계약 종류: 종량 전등B ● 계약: 60A

우리 집 조건
- 3인 가구 ● 통층 구조의 단독주택 ● 방 칸막이가 없음
- 1층 44.57㎡/2층 37.17㎡ ● 건축면적(상하층 합계) 81.74㎡

【겨울 사용상황】

- 1층 냉난방기 한 대를 20℃로 설정하여 항상 켜둔다.
- 가끔씩 할로겐 히터도 함께 사용.

↓ ↓ ↓ ↓

집 전체가 언제나 따뜻함.

3월의 전기료

약 14,000엔

【여름 사용상황】

- 2층 냉난방기 한 대를 28℃로 설정하여 항상 켜둔다.
- 무더울 때는 1층 냉난방기를 함께 사용.

↓ ↓ ↓ ↓

외부 온도가 36℃ 이상일 때도,
집안 구석구석 29℃ 이하라는 쾌적함.

8월의 전기료

약 11,000엔

단독주택에 거주하는 사람에게 물어본 바로는 조건에 따라 다르지만, 2~3만 엔 정도의 전기료가 나온다는 사람이 많다. 우리 집은 전기료가 적게 나오면서도 쾌적함을 유지하는 편이다. 냉난방기를 껐다 켰다 했을 때(1월) 18,000엔 정도 나왔던 것을 생각하면 항상 켜두는 것이 오히려 이득이다.

온기와 냉기를 효율적으로 관리하는 통층 구조와 실링팬.
우리 집 보물이다.

주의: 냉난방기를 항상 켜두는 효과는 아래와 같은 조건 하에 산출되었습니다.

겨울에는 햇빛을 집 안으로 담을 것 / 여름의 뜨거운 햇살을 차단할 방법이 있을 것 / 냉난방기는 고효율(COP=5.0 이상) 제품일 것 / 집의 차단성능은 온열환경등급의 최고 등급 4 이상일 것 / 집 안에 칸막이가 거의 없을 것

개방감이 뛰어나서 말하지 않으면 쉽게 눈치채지 못할 테지만, 사실 천장 높이가 230cm로 일반 규격보다 낮은 편이다.

낮은 천장은 통층 구조와의 균형을 생각한 끝에 내린 결론이라고 한다. 침실 등 휴식공간은 천장이 조금 낮은 편이 안정감을 준다고 한다. 참고로 230cm라는 숫자는 무인양품 가구로 칸막이를 나누기 좋은 숫자다. 유닛 선반 등으로 천장 길이에 딱 맞게 칸막이를 나눌 수 있다.

천장이 낮아도 개방감이 있는 이유는 통층 구조인 데다, 막힌 벽이 없기 때문이다. 그 덕분에 천장이 높아 보이는 착시효과를 가져다준다. 또한 샷시와 실내 창호가 모두 천장까지 곧게 뻗어 있기 때문에 높아 보인다.

창문이 크지만
사생활이 보장되는 집

거실 한쪽이 전면 창인 '나무의 집'은 전망이 탁 트여 시야가 시원하다. 그런데 반대로 '밖에서 집 안이 보이지 않을까?' 하는 우려가 들기도 할 것이다. 하지만 '울타리 틈에 찰싹 달라붙어서 엿봐야지.' 하고 불순한 마음을 먹은 불청객이 아니고서는 웬만한 노력이 아니면 집 안은 보이지 않는다. 널빤지 울타리가 있기 때문에 도로에서는 테라스에 널어둔 빨래조차 보이지 않는다. 넓은 시야와 사생활 보호라는 두 마리 토끼를 모두 잡은 셈이다.

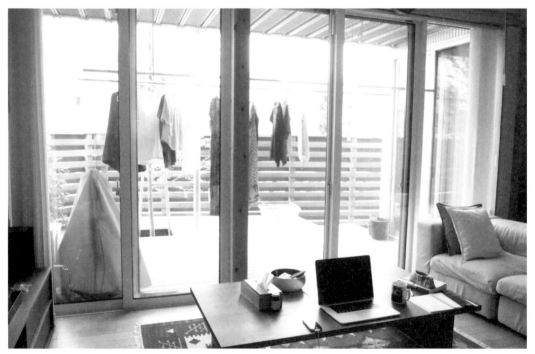

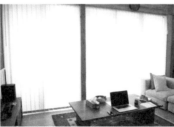

블라인드를 완전히 쳐도 실내가 밝다. 블라인드 각도를 조절해 열어두면 시야가 어느 정도 차단된다. 보통 블라인드를 전부 걷어둔다. 외부에서 보일 걱정은 하지 않는다.

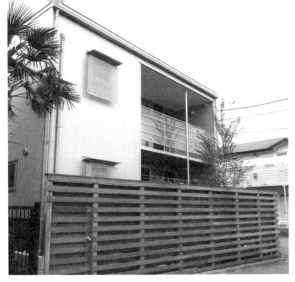

널빤지 울타리가 사생활을 지켜준다.

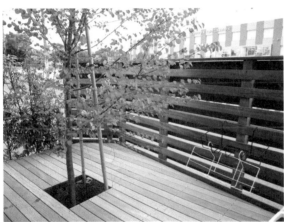

테라스에 나와 있어도 밖에 있는 사람과 눈이 마주칠 일은 없다. 사람이 많이 오가는 길인데도 말이다. 사진 찍을 때 자전거가 지나갔는데 혹시 보이는지?

우드 덱과 함께한 지 어느덧 3년, 맛있는 커피를 마시는 비결이 있다. 바로 테라스 햇살 아래에서 바람을 느끼며 커피를 마시는 것이다. 야외에서 마시는 커피라니 최고다! 야외지만 울타리가 다른 사람의 시선을 차단해서 혼자만의 시간을 느긋하게 즐길 수 있다. 어쩔 땐 테라스에서 아이와 뒹굴뒹굴 놀기도 한다.

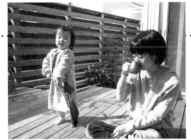

테라스에서 보내는 시간이 좋다!

'나무의 집' 소재 리포트

무인양품 집은 벽에 기대거나 바닥에 누웠을 때 느낌이 참 좋다. 비결은 바로 벽과 바닥의 소재! 무인양품 '나무의 집'에 쓰인 소재의 특징을 더욱 자세하게 살펴보자.

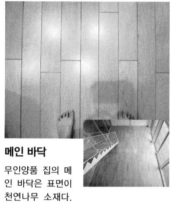

메인 바닥

무인양품 집의 메인 바닥은 표면이 천연나무 소재다. 세월 변화에 따라 멋이 더해간다. 하드 메이플 색상이라 밝고 따뜻한 인상을 준다. 왁스를 바르지 않아도 되고 잘못해서 물건을 떨어뜨려도 흠이 생기지 않아 마음에 쏙 든다.

칸막이

MS판이라 불리는 무광택 판자다. 현관, 거실 문, 클로젯 문, 식기 선반 등에 쓰였다. 불투명 소재라 답답한 느낌이 덜하다.

메인 벽

만지면 서늘한 기운이 느껴지는 무광택 벽이다. 촉감이 좋다.

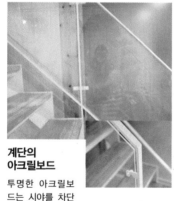

계단의 아크릴보드

투명한 아크릴보드는 시야를 차단하지 않아서 나무의 집을 더욱 넓어 보이게 하는 효과가 있다. 금방 더러워질 것 같지만 살아 보니 실제로 그런 고민은 한 적이 없다. 청소할 때 부드러운 천에 중성세제를 묻혀 쓱 지우면 지문 같은 자국을 쉽게 지울 수 있다.

나무 벽

메인 벽과 함께 우리 집을 구성하는 나무 벽. 시나 합판의 아름다운 나뭇결이 매우 인상적이다. 벽에서 좋은 나무 향이 난다. 계단 아래나 현관 출입구 복도에 쓰였다.

우리와 함께하는 집!
세월의 변화를 즐기다

무인양품 '나무의 집'은 세월이 지날수록 기둥 색과 가구 색이 함께 나이를 먹는다. 세월의 흔적을 즐길 수 있다는 게, 집과 함께 우리 가족의 역사가 흐른다는 게 참 좋다.

점점 황갈색으로 변한다.

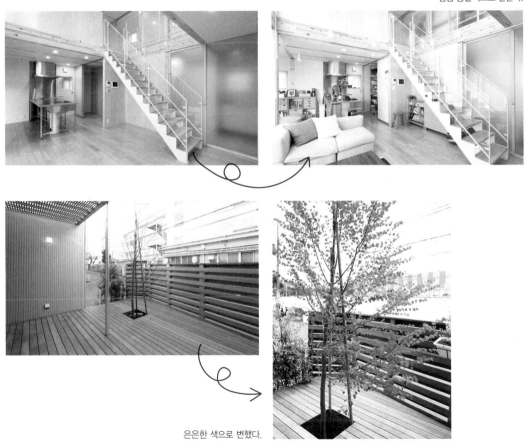

은은한 색으로 변했다.

'무인양품 집 모니터 요원'의 임무

무인양품 '미타카의 집' 모니터 요원이 된 이후 영상 · 사진 촬영, 가구 설치, 견학회 개최, 이벤트 참가, 공동 기획 등 바쁜 일상을 보내고 있다. 주말에는 이런저런 지인들이 집으로 찾아왔다. 우리 부부는 외출을 싫어해서 보통 휴일에 둘이서 보냈는데, 무인양품 집에서 살면서 다양한 사람과 만남이 늘어 인간관계가 넓어졌다.

월 3~4회 블로그를 갱신하여 사람들에게 미타카 집의 일상을 전하는 동시에 질문이나 감상을 주고받았다. 제멋대로 쓰는 것 같아 보여도, 매번 3시간 정도 걸려서 작성해 업로드한 것이다. 그래도 공부가 되고 소통하는 게 즐거워서 매일의 경험이 아주 소중하다.

월 3~4회 블로그 갱신

블로그에 업로드하는 일러스트를 그릴 때 사용하는 지우개와 스케치북 · 엽서사이즈. 나는 무인양품 상품의 비닐을 벗기지 않은 채 사용한다.

아미 추천 제품 '주간지 4컷 메모 노트 · 미니A5'

수량 한정으로 판매하는 노트인데 무척 편리하다. 짧막한 아이디어를 메모하고 싶은 사람에게 추천한다. 작은 크기의 4컷 메모도 있다.

나는 예전부터 정보 전달하기를 좋아했다. 학창시절에는 내 마음대로 학급신문을 만들어 친구들에게 나눠주기도 했다.

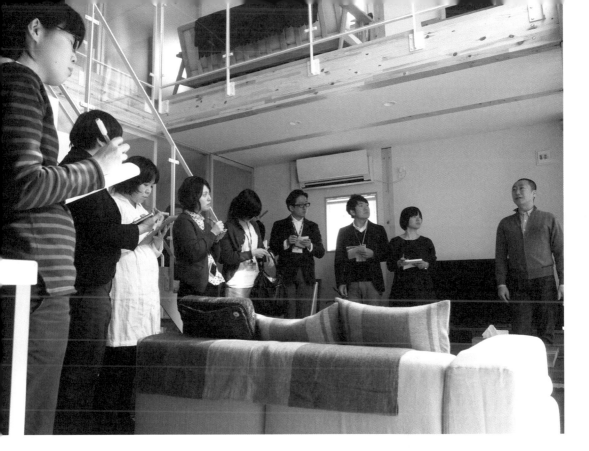

모델하우스로 견학회 개최

무인양품 인테리어 어드바이저들이 견학을 왔다. '자신들이 판매하는 가구를 사용 중인 집'에 방문한 것은 처음이어서인지 오랜 질의응답 시간을 가졌다.

강좌를 듣다

'+AIR' 강좌 등을 들으며 무인양품 집에 관한 지식을 쌓았다. 무인양품의 뛰어난 전문가들이 모여 비전문가인 우리에게 자세히 설명해주었다. 역시 공부가 중요하다.

이벤트 파견

무인양품이 출전한 주택 이벤트에 취재를 다녀왔다. 타사 브랜드, 유명 건축가의 주택, 각종 가구 등을 관람할 수 있어서 큰 공부가 되었다.

마쓰모토 시 '창의 집' 리포트

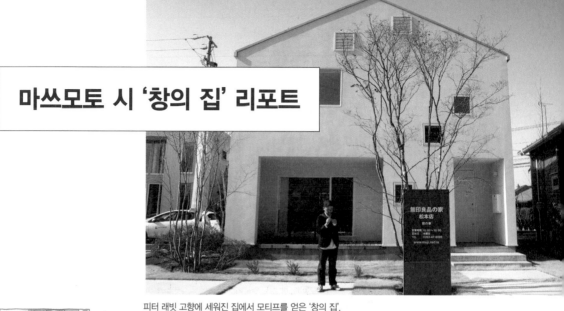

피터 래빗 고향에 세워진 집에서 모티프를 얻은 '창의 집'.
내리는 비로 자연히 씻겨져 깨끗이 유지되는 외벽이 특징이다.

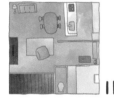

2F

1F

샷시와 창틀이 눈에 띄지 않아서 마치
벽을 도려낸 듯 보이는 '전망창'.

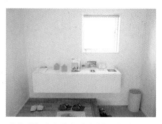

미니멀한 디자인의 신발장은 깔끔한
사각형이다.

피터 래빗의 고향, 영국 레이크 디스트릭스에 세워진 집에서 힌트를 얻었다는 '창(窓)의 집'이다. 나가노 현 마쓰모토 시에 있는 모델 룸을 방문했다. 새하얀 외벽은 균열에 강하고, 비가 내리면 자연스럽게 오물이 씻겨 내려가서 오랜 시간 깨끗하게 유지할 수 있는 집이다.

'창의 집'이라는 명칭이 처음에는 낯설었다. 왜냐하면 내가 살고 있는 '나무의 집' 창문이 훨씬 크기 때문이다. 그런데 '창의 집'에서 '창'은 단순히 창문 크기를 나타내는 것이 아니라고 한다. "필요한 장소에 필요한 창문을 만들어 집 안을 밝힌다." "집 안에서 바라보는 바깥 풍경을 한 폭의 그림으로 만든다." 이것이 '창의 집'의 콘셉트라고 한다.

창의 집도 나무의 집과 마찬가지로 '오래도록 사용 가능하며 다양하게 바꿀 수 있다.'라는 장점이 있어서 수납 및 칸막이를 자유롭게 조합할 수 있다. 자연의 에너지를 최대한 활용해 쾌적한 환경을 유지하는 점도 우리 집과 동일하다.

아랫방향으로 문이 열리는 선반(옵션 추가)이 설치되어 있다.

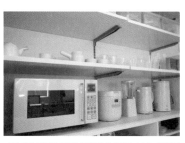

미타카 '나무의 집'과 동일한 '붙박이 수납'. 주방에서도 사용할 수 있다.

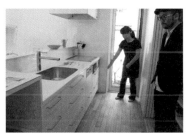

주방은 인공 대리석을 표준으로 사용한다. 나무의 집처럼 스테인리스로 선택할 수도 있지만, 창의 집에는 흰색으로 통일한 주방이 인기라고 한다.

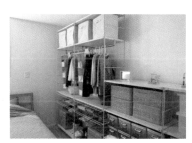

아이가 생활하는 2층 공간의 '스틸 유닛 선반'. 학용품이나 스포츠 용품 등 물건이 많아서 대용량 수납이 적당하다.

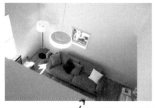

책상 위에 창문이 뚫려 있어 "오늘 반찬 뭐예요?" 하면 "카레!" 하고 대화를 나눌 수 있다.

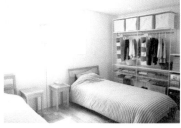

아이 방의 창문. 매우 밝다.

창문에서 바라보면···

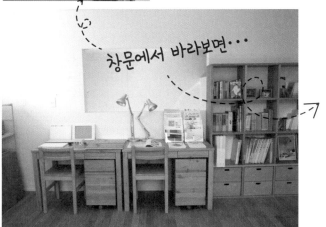

아이 방에서 보이는 부부 침실. "아침이야! 일어나야지!" 하면 "5분 만요." 하고 대화를 나누려나? 가족의 모습이 저절로 그려지는 집이다.

아라카와 구 '세로의 집' 리포트

3F

2F

1F

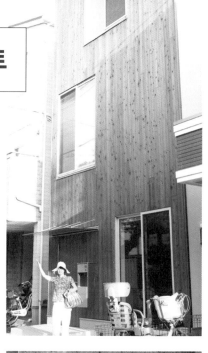

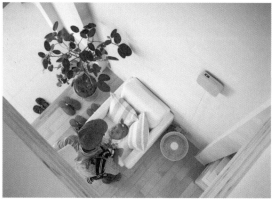

3층까지 이어지는 작은 통층 구조. 무더운 날씨였는데 통층 구조 가장 위에 설치된 냉난방기 한 대만 가동해도 시원했다. 무인양품 집은 모두 친환경적인 것 같다.

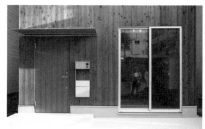

현관과 1층 창문. 나무로 된 외벽이 근사하고 멋스럽다. 세월을 거듭할수록 또 다른 색감으로 바뀌겠지? 마감 소재는 비에 강한 미에 현 삼나무로, 방수성이 강한 심지 부분을 사용했다.

현관이 넓어서 안에서 자전거를 정비할 수 있다. 테이블과 의자를 놓아 카페 분위기의 응접실로 만들어도 좋을 것 같다. 버킷리스트 추가!

주방에서 바라본 시선. 낮삐는 계단참에, 맞은편 사람(개발부 부장)은 거실 소파에 앉아 있다. 세로로 긴 집이지만 가로로도 제법 길다.

밝은 빛이 들어오는 거실 소파. 그런데 북향 창문이라는 사실! 주택과 접한 남향은 채광이 약해서 북향에 커다란 창문을 만들었다고 한다.

계단 통로에는 책장이 놓여 있다. 이런 식으로 계단에 앉아 책을 읽도록 설계되었다. 멋지지 않은가? 계단에 가족이 둘러 앉아 대화를 나누는 풍경이 떠오른다.

'세로의 집'은 협소한 땅에 걸맞게 지은 3층 주택이다. 부푼 기대를 가슴에 안고 도쿄 도 아라카와 구의 모델하우스를 방문했다.

소형 주택이지만 3층으로 이어진 통층 구조였다. 무더운 날씨였지만 통층 구조 상단에 설치된 냉난방기 한 대만으로도 실내 온도가 쾌적했다. '원룸 공간'을 세로의 집과 같은 형태로 활용할 수 있다는 점에서 다시 한 번 감동했다.

세로의 집 모델하우스는 1층에는 욕실, 화장실, 가사실이 2층에는 거실과 다이닝 키친이, 3층에는 침실과 아이 방이 있었다. 모든 층에 거실이 있었으며 설계 시 방의 용도에 따라 높이를 조절할 수 있다고 한다. 나도 짓고 싶을 정도로 탐이 났다. 부럽다.

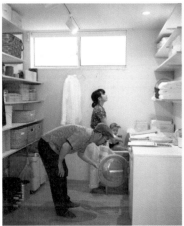

가사실. 세탁기, 탈의실, 린넨, 다림질 공간, 작은 의자 등이 있는 1층 공간이다.

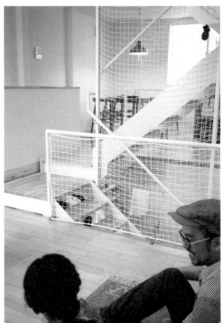

2층 거실 맞은편에는 다이닝 키친이 있다.

무인양품 모니터 요원 가족의 '여기가 좋아!' BEST 3

놋삐

1위

테라스 우드 덱

입주 당시부터 정성을 다해 가꿔온 우드 덱! 이곳에서 계절을 즐겼다. 놋삐는 우드 덱에서 손수 머리카락을 깎는다.

2위

주방

스테인리스로 꾸민 주방은 남자와도 잘 어울린다. 요리하는 남자 놋삐!

3위

욕조

딸과 함께하는 목욕 시간! 오리를 띄우거나 하며 물놀이도 즐긴다.

아미

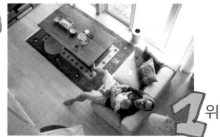

1위

통층 구조에서 내려다보는 거실

가족이 편안한 시간을 보내는 모습을 위에서 내려다보고 있노라면 나도 모르게 행복한 미소를 짓게 된다. 엄마로서 아내로서 감싸 안는 기분으로 종종 내려다본다.

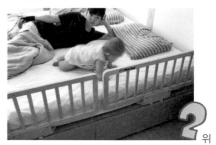

2위

침대

딸아이가 어릴 때에는 푹 자는 게 소원이었다. 편안한 침대에서 숙면을 취할 수 있어 행복하다. 넉넉한 수납공간은 덤이다.

3위

테라스 우드 덱의 해먹

테라스 우드 덱의 해먹에 누워 있으면 그 무엇도 부럽지 않다. 여름에는 남국의 기분을 느낄 수 있다. 단, 벌레를 쫓는 향은 필수!

딸 · 세리

1위

거실에 있는 낮은 테이블

주문 제작한 낮은 테이블이다. 테이블에 손을 올리고 혼자 서기를 연습했다. 조금만 더 크면 집 안 구석구석을 걸어 다니겠지?!

2위

계단

계단 오르기가 취미인 딸. 투명하게 비치는 난간으로 옆을 볼 수도 있다. 마치 계단이 공중에 떠 있는 것처럼 보인다.

3위

2층 피아노 공간

딸아이(당시 만 1세)는 악기에 흥미가 있는지 피아노가 놓인 공간을 좋아한다.

여동생 · 나탈리

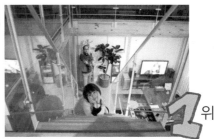

1위

계단

사진 구도가 절묘해서 아이돌 사진처럼 찍히는 핫스팟이다.

2위

푹신 소파가 놓인 휴식공간

폭신 소파에 파묻혀 마음껏 휴식을 즐길 수 있다. 한 번 앉으면 일어나기 싫어진다는 게 함정!

3위

실링팬

천장에 멋진 프로펠러가 달려 있어서 좋다. 사실 프로펠러가 아니라 팬이지만…. 만약 프로펠러였다면 오즈의 마법사처럼 집이 날아가려나?

117

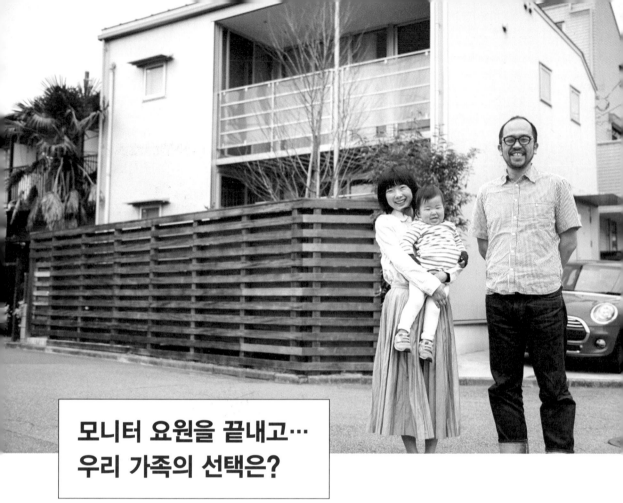

모니터 요원을 끝내고…
우리 가족의 선택은?

무인양품 '나무의 집'에 입주한 지 2년. 모니터 요원으로서의 활동뿐 아니라 임신과 출산이라는 커다란 이벤트를 겪은 지난 2년은 지금까지 경험해본 적 없던 소중한 시간이었다. 그리고 마침내 모니터 요원 활동이 끝났다.

'나간다' '임대한다' '구매한다'라는 세 가지 선택지가 남았다. 우리 부부는 구매를 선택했다. 가격적인 측면에서 쉽게 결정할 수 없는 문제였지만, 2년간 살아보며 진지하게 생각한 후 구매라는 결론을 내리게 되었다.

구매를 하게 된 결정적인 계기는 무인양품 집의 성능이다. 겨울의 따스함과 여름의 선선함. 집 전체가 비슷한 온도를 유지하여 집 안 어느 곳에서든 쾌적하게 생활할 수 있다는 점이 가장 매력적이었다.

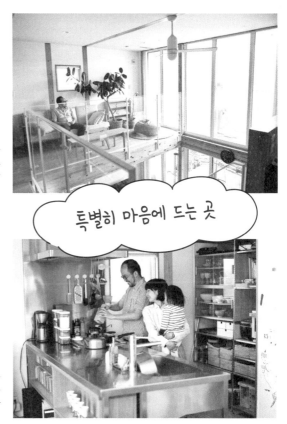

통층 구조

집 안 공기를 쾌적하게 유지해주며 어느 곳이든 가족의 숨결을 느끼게 해준다. 높이 역시 개방감을 선사한다.

특별히 마음에 드는 곳

주방

널찍해서 이동에 불편함이 없고, 가족과 자유롭게 소통할 수 있다. 기능성이나 디자인은 말할 것도 없이 뛰어나다.

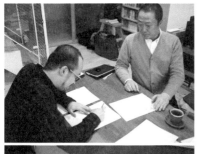

계약을 체결하기까지 어려운 이야기가 한창 오갔으며 여러 서류에 사인하고 도장을 찍었다. 집을 산다는 게 얼마나 복잡하고 어려운 일인지 다시 한 빈 실감했다. 집을 사기 위해 순비해야 하는 서류도 한가득이었다. 지금까지 무료로 살던 우리 집. 앞으로는 착실하게 대출금을 갚으며 살아갈 예정이다. 앞으로도 무인양품 집에서 우리 세 식구가 오순도순 행복하게 살고 싶다.

무인양품 모니터 요원에게 묻다! 그것이 알고 싶다!

맡겨주세요!

나무의 집에는 커다란 창문이 있던데 결로현상은 없나요?

전혀 없어요! MUJI HOUSE 직원에게 이유를 물어봤는데요. 단열 샷시 덕분이라고 해요. 이중 샷시로 되어 있어서 안쪽의 열이 외부로 전달되는 것을 방지하는 구조라고 해요. 일반적인 창틀은 알루미늄을 사용하지만, 나무의 집 실내 창틀은 결로 방지에 좋은 수지 소재를 사용했다고 해요.

개방형인 듯한데 문이 몇 개죠? 구역은 얼만큼 나오죠?

문으로 사방이 막힌 방은 탈의실과 화장실뿐이에요. 2층은 원룸 형태라 문이 없어요. 대형 수납공간의 미닫이를 문이라고 한다면 개수가 많아지겠지만요. 문을 달지, 방을 몇 개로 만들지는 나무의 집을 지을 때 자유롭게 정할 수 있어요!

무인양품 집의 방범은 어떤가요? 위험한 적은요?

블라인드가 절반 정도 열려 있었는데 저도 모르게 옷을 갈아입었을 때 살짝 위험했어요. 창문이 커서 피할 수 있는 공간이 없거든요. 하지만 널빤지 울타리가 설치되어 있어서 밖에서는 내부가 보이지 않아요. 오히려 사각지대가 없는 원룸 형태라서 방범 점검을 한 번에 끝낼 수 있어서 안심이에요.

Q4 작은 창문의 처마는 일부러 단 건가요? 비가 들이칠까 봐 단 건가요?

처마는 비를 막아주기도 하지만 여름철 햇빛도 차단해준답니다! 처마에 발을 달 수 있는 후크도 달려 있어요. 겨울에는 태양 빛을 집 안으로 모아야 하거든요(P100 참고). 처마는 실내 온도 관리를 위해 꼭 필요하다고 해도 과언이 아니에요.

Q5 비가 내리는 날에 빗소리가 크지는 않나요?

함석재질로 만든 외관이라 타닥타닥 큰소리가 날 것 같지만, 사실 아주 조용하답니다. 폭우가 내릴 때에는 희미하게 빗소리가 들리지만 귀에 거슬릴 정도의 소음은 아니에요.

Q6 실링팬이 궁금해요! 전기료는 얼마나 나오나요?

미타카의 집에 달려 있는 실링팬은 미국산 제품이에요. 이 제품의 시간당 소비전력은 60와트(W)예요. 한 달 내내 사용한다고 하면 24시간×30일이니 1개월 소비전력은 43.2kw. 1kwh당 전기료 22엔(전국평균치)으로 나누면 950.4엔. 끄지 않고 계속 틀어 두었을 때 드는 한 달 전기료예요. 소비전력이 적은 제품에 속하는 실링팬 사용을 추천합니다. 실링팬만 틀어놓아도 충분히 선선하거든요. 거대한 선풍기라고 할까요? 한번 써보세요.

무인양품 모니터 요원에게 묻다! 그것이 알고 싶다!

맡겨주세요!

Q7 창문을 가리지 않고 수납할 수 있는 방법이 있나요?

나무의 집에는 모든 벽에 창문이 있어요. 2층 벽 전체 수납공간으로 만든 부분에도 창문이 있어요. '붙박이 수납(P20, 36 참고)'이나 '유닛 선반(P28 참고)'은 뒷면이 뚫려 있는 수납형이라 창문이 있어도 괜찮아요. 창문 앞에 설치해도 맞은편에서 들어오는 자연광을 느낄 수 있어요.

Q8 겨울철에는 바닥이 차갑지 않나요?

집 안까지 들어온 햇살로 바닥에 온기가 담겨서 바닥 난방이 따로 필요하지 않아요. 따끈따끈해요! 한 번 따스해진 온기를 유지하는 집의 성능이 뛰어나서 추위를 많이 타는 저도 따뜻하게 겨울을 보냈어요.

Q9 통층 구조인 1층과 2층에서 대화를 나누기도 하나요?

집에 돌아온 놋삐가 1층에서 "아~ 피곤해."라고 혼잣말을 하면, "피곤해요?"라고 2층에서 대답한 후 식사를 준비하기도 해요. 2층 침대에서 딸에게 그림책 《잠 안 자는 아이 누구지?》를 읽어주고 있으면, 일 때문에 잠을 못자고 있던 놋삐가 1층에서 "나야~."라고 대답하기도 해요. 덕분에 딸까지 책을 읽다가 "나야~."라고 말하게 됐어요. 1층과 2층이 이어진 것이 통층 구조의 장점이라고 할 수 있어요.

Q10

난간이 투명 아크릴보드라서 그런지 계단이 허공에 떠 있는 것 같아요! 계단에서 떨어진 적은 없나요?

한 번도 없어요! 경사가 가파르지 않아서 오르 내리기도 위험하지 않아요. 계단을 올라가는 딸 의 모습을 거실에서 바라보면서 숨바꼭질을 하 기도 해요. 눈이 마주칠 때마다 웃긴 표정을 짓 기도 하고요.

Q11

2층 베란다는 바닥이 비치던데 무섭지 않나요?

베란다 바닥을 격자로 설치하면 아래에 비 치는 햇빛 양이 많아져요. 해먹 등을 걸 수 도 있어 편리하고요. 무서움은 금세 적응 됩니다. 1층 테라스에서 빨래를 널고 있으 면 놋삐와 딸이 2층 베란다에서 "엄마!" 하 고 부르기도 해요.

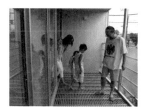

2층 휴식공간을 통해 나갈 수 있는 베란다. 격자로 된 바닥으로 아래가 보여서 아이들에게도 인기!

Q12

나무의 집을 한 채 더 지을 수 있다면 어느 부분을 어떻게 바꾸고 싶나요?

조금 더 큰 집으로 지어서 딸 공간과 방을 크게 만들고 싶어요! 무 인양품 집은 사람 수와 구성, 어떻게 살아가고 싶은지에 따라 자 유롭게 크기나 형태를 선택할 수 있어요. 이전에 무인양품 유락초 점에서 본 침대 주변을 책장으로 구분하는 인테리어도 해보고 싶 어요. 더 큰 집을 짓다니… 상상만으로도 행복하네요.

무인양품 수납 아이템

우리 집에서 제 몫을 톡톡히 하고 있는 수납 아이템을 정리했다. 디자인이 심플하고 크기와 모양이 다양해서 주방부터 거실까지 장소에 걸맞게 선택할 수 있다. 어디에 놓든, 어떤 물건을 수납하든 척척 수납하는 무인양품 수납 아이템이다.

벽걸이 가구 상자
폭 88cm 정가 96,900원
P56

각형 바스켓 · M
약 35×36×16cm 정가 44,100원
P35, 51

각형 바스켓용 뚜껑
약 35×36×3cm 정가 14,400원
P35, 51

직사각형 바스켓 · S
약 36×26×12cm 정가 29,700원
P23, 30

※ 제품명, 사이즈, 가격, 소개 페이지를 게재합니다.
※ 본문에 게재되어 있는 정보는 2017년 1월 기준입니다. 상품의 가격 및 사양은 변동될 수 있습니다.

의류 케이스 · 서랍식 · 깊은형
약 40×65×30cm 정가 33,000원
P51, 88, 89

클로젯 케이스 · 서랍식 · L
약 44×55×24cm 정가 29,000원
P51

정리 박스 · 3
약 17×25.5×5cm 정가 4,200원
P52

정리 박스 · 4
약 11.5×34×5cm 정가 3,700원
P39

스토커 4단 · 캐스터 부착
약 18×40×83cm 정가 49,000원
P31

튼튼한 수납 박스 · S
약 40.5×39×37cm 정가 29,000원
P31

소프트 박스 · L
약 35×35×32cm 정가 17,000원
P38

소품 홀더
약 15×35×70cm 정가 15,900원
P25

높이 조절 칸막이 케이스 · L
약 22.5×32.5×21cm 정가 11,900원
P89

높이 조절 칸막이 케이스 · S
약 11×32.5×21cm 정가 9,900원
P89

S자 후크 · L (2SET)
약 7×1.5×14cm 정가 11,500원
P27

칸막이 · L
약 65.5×0.2×11cm 정가 9,900원
P22

폴더블 케이스 · M
약 26×40×10cm 정가 6,500원
P57, 80

폴더블 케이스 · S
약 20×26×10cm 정가 5,000원
P57, 80

바인더
A4 · 30홀 정가 8,300원
P130

파일 아치식
A4 · 70mm 정가 10,800원
P130

면봉 케이스 · 웨이브
약 8×12cm 정가 17,500원
P39

입욕제 리필 용기
약 400ml 정가 4,600원
P39

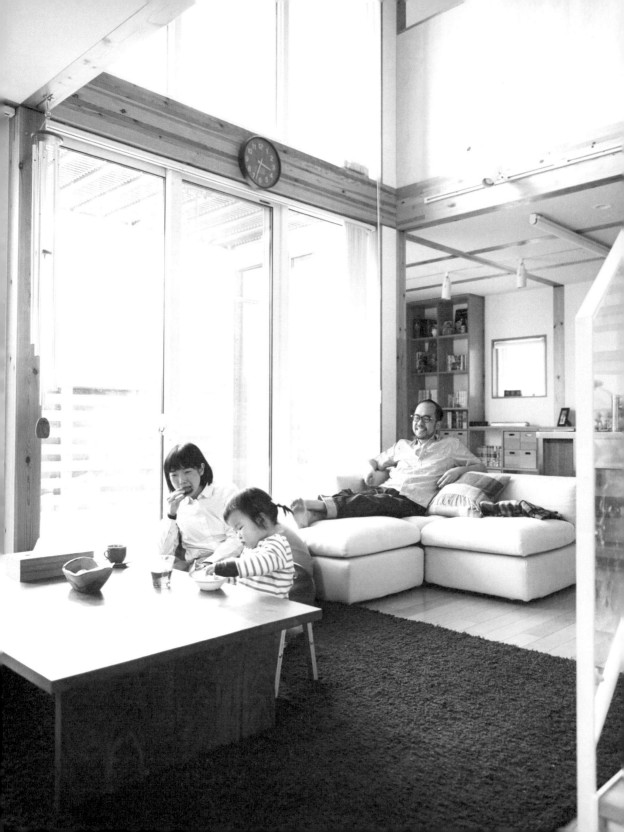

무인양품 집과 함께 살다

초등학생 시절에는 내 맘대로 학급신문을, 중학생 시절에는 'A(에이스)'라는 잡지를 만들었습니다. 친구들에게 나누어주고 며칠 후, 잘 모르는 친구가 제게 '에이스 만든 사람'이냐며 아는 체하기도 했습니다. '책 만들기'를 즐기던 제가 제 이름으로 책을 출간한다니 감회가 새롭습니다.

마침내 진짜 우리 집이 된 무인양품 집! 평생 이곳에서 살 생각을 하면 더욱 소중히 다루어야겠다는 마음이 듭니다. 우드 덱을 청소할 때마다 실감하지만, '나무의 집'은 가꾸면 가꿀수록 멋을 더해가는 것 같아요. 때로는 집이 우리 가족을 자상하게 살펴준다는 기분이 들기도 해서 딸에게 "이 집이 너를 지켜주고 있어."라고 말해준 적도 있답니다.

저는 가족과 함께하는 시간과 공간을 가장 소중하게 생각합니다. 남편과는 생활 패턴이 달라 평일에는 자주 대화를 나눌 수 없지만, 밤늦게 귀가하는 남편의 인기척을 이불 속에서 듣고 다시 편안하게 잠이 들어요. 가족과 함께 있다는 것을 늘 느낄 수 있는 집이어서 좋아요. 우리 세 식구는 '무인양품 집'에서 행복한 나날을 보내고 있습니다.

이 책을 출간하기까지 많은 분들의 도움을 받았습니다. 다시 한 번 감사의 말씀을 전합니다. 홋카이도에 계신 아빠, 엄마, 할머니. 미에 현에 계신 시아버지, 시어머니. 시즈오카에 있는 여동생 나탈리. 건너편에 사는 이웃 앗코. 항상 고맙습니다.

마지막으로 언제나 든든한 남편 놋뻬와 귀여운 딸 세리. 언제나 고마워! 그리고 이 책을 선택해준 여러분, 정말 감사합니다. 무인양품을 아는 데 이 책이 도움이 되었기를 바랍니다.

후지타 아미

MUJI Labo를 좋아해요. MUJI Labo는 무인양품 의류 중에서 비교적
가격이 높은 제품이지만, 소재의 촉감이나 형태가 𝓛𝓸𝓿𝓮♡
몇 년 전에 샀던 스커트를 지금도 자주 입고 있어요.
모양도 아직 멀쩡해요. 새로 나온 셔츠도 수시로 확인하고 있어요.
저는 옷을 굉장히 좋아하는데요. ♡
남편(놋삐)에게 왜 항상 비슷한 옷을 사는 거야?! 라고
들을 때가 있어요. 6 매일 다른 모습으로 변신하고 싶은 걸˚이라고
말해도 남자들은 절대
이해할 수 없겠죠.
아아~

MUJI Labo 외에
최근에 구매한
스무스 조절식 벨트.
사이즈 조절이 가능해요.

MUJI Labo

어딘가
모르게
다리가 가늘어
보이는 길이.

이런
모양의
스커트

15년 후의 세리. 둘 중
하나라면 이런 얼굴이
될 듯…

에
이
스
에
이
스
에이스

A

· 집업 · 아바카 토트백
 파카

· 치노 스트레치 · 보트넥 7부소매
 팬츠 티셔츠

대박 수납 코너

엄청 많이 수납되는 이아이.
사용 설명서 등을 이곳에 정리해요.
한 장의 클리어 포켓에 한 장의
설명서를 넣는다는 느낌으로요.
우리 집은 2권을 사용 중이에요.
설명서가 늘어나도 두렵지
않답니다. 바인더에 깔끔하게
정리하면 되거든요.
설명서들아 어서 오렴.
내가 안아줄게.

내용물이
많아도
OK

파일 아치식
(P127)

바인더
(P127)

놋삐 (남편)에게 오늘부터 가계부는
내가 쓸게! 라는 말을 듣고
서둘러 구매한 제품.
바인더도 클리어 포켓에 한 달치
영수증을 관리해요.
바로 계산하지 않아도 빠짐없이
가계부를 정리할 수 있어요.
시크한 색감도 좋아요~

모두 궁금해 하실 텐데요. 이 질문 만큼에 대해서는 알려드릴 수 없어요. 비밀이거든요. 하지만 이타카의 엄청난 땅 값에 놀라 천장을 뚫고 대기권까지 갔다 온 듯한 느낌이 들었다는 정도는 알려드릴게요.
짜잔.

솔직히 말해서 무인양품 어떻게 생각해?
(나에 대해서는 어떻게 생각해?)

솔직히 무인양품의 엄청난 팬은 아니었어요. 여기저기 가구를 찾아다니다 발견하지 못했을 때, 마지막으로 무인양품에 가서 '이거 괜찮네?'라는 정도의 느낌이었어요. 무인양품이 궁극적으로 추구하는 것도 '무인양품으로 충분하다'라고 해요. 저도 바로 그 무인양품의 전략에 빠진 사람 중 한 명일 뿐…
어느새 나도 무지러!

아미신문

에이스
창간호

VOL.1
신문을 구독해 주셔서 고마워요!

아직 누구에게도 알려주지 않은 무인양품 추천 상품 코너

15년 후의 딸 세리. 이런 느낌으로 자라지는 않을것 같지만.

지금 갖고 싶은 것!
자동 태엽 시계 공원의 시계 · 리스트 워치
귀엽다! 심플하다! 이런 제품을 기다렸어 어머, 이건 사야 돼!

오가닉 시리즈 썬크림 SPF28
여름철 필수품으로 피부에 착 감기고 향도 좋다. 그리고 컨실러도 장바구니에서 대기 중.

피부의 잡티를 한방에 가려줘요. 아이라이너도 쓰고 싶다 ~.

아이컬러
브라운 & 오렌지
발색이 좋을 것 같다…
격하게 갖고 싶다!

여러가지 추천상품이 있는데요. 그중에서도 오가닉 코튼 혼방 굿피트 직각양말 시리즈를 특히 좋아해요.

직각 직각양말 중에서도 라인이 두 줄 들어간 양말은 색상별로 3종을 구매했을 정도에요. 편하고 깔끔하면서도 신기 편하거든요 !!

최근 마음에 든 아이템은 딸의 내의로 피부에 닿는 감촉이 좋은 탱크탑이에요.

2장 세트에 10,900원! 부드러운 촉감으로 사랑하는 딸의 피부를 지켜주는 느낌이 들거든요. 그리고 팬츠.

이렇게 생겼음.

개인적으로 제가 입고 있는 팬츠는 Simple 해서 좋아요. 자꾸 사게 돼요. 그리고 파자마 종류도 좋아요. 뭐랄까 자상하다고 할까요. 체크무늬의 파자마를 입고 있으면 제 자신이 그럴싸해 보이는 기분이 들기도 해요.

• 스트레이트 보이프렌드 네이비
• 트렌치 코트
• 크루넥 반소매 티셔츠
• 라인 리브 양말
• 와이드 리브 니트 워치캡
• 자동 태엽 시계 역의 시계
· 리스트 워치

무인양품 코디네 ~이트 *

Love♥

안쪽 굽으로 신장 UP

그리고 인힐 스니커! 의외의 상품이라고 생각했다! 걷기에도 편한 신발! 갖고 싶어!
MUJI WEEK에 사야지….

무인양품으로
살 다

초판 1쇄 인쇄 2017년 1월 24일
초판 1쇄 발행 2017년 1월 31일

지은이 후지타 아미
옮긴이 김은혜
펴낸이 신주현 이정희
편집 하진수
디자인 onmypaper

펴낸곳 미디어샘
출판등록 2009년 11월 11일 제311-2009-33호
주소 (03345) 서울시 은평구 통일로 856 메트로타워 1117호
전화 02-355-3922
팩스 02-6499-3922
전자우편 mdsam@mdsam.net

ISBN 978-89-6857-071-1 04600
978-89-6857-065-0 (SET)

www.mdsam.net